# 數位與商業攝影

趙樹人 編著

全華圖書股份有限公司

虎帅

【虎】宋・黃山谷　李白憶舊遊詩卷

【帥】唐・懷素　律公帖

# 作者序

2020 年，我們曾試著想要改寫一本商業攝影教科書。後來發現，要談數位商業攝影，就必須先談數位攝影的發展現況與數位影像的基本概念。因為影像數位化以後，改變了很多傳統商業攝影的程序與思維。

就像那些在數位化的年代，柯達、拍立得、Ilford 不是破產就是轉型，這些影像相關企業，在當時可是不得了的企業。

其二，手機進入人們的生活，手機價位甚至直追筆電，讓傻瓜相機在市場消失，也在數位媒體與社交平台的推波下，手機進入商業攝影市場已是不可逆的趨勢。

所以這本書在整合這些觀念，與數位攝影教學實踐的數年後，試著著將數位與商業攝影的應用，做一個教學內容建議，一方面展現這個時代數位影像可能性，也試著改變一下現有的技職教育中的攝影教育內容，期待培育符合這個時代商業攝影需求的知識與技術。

有人預測商品攝影在 3D 發達後可能被取代，但也在專家訪談中，不約而同的發現各領域的攝影專業，都強調美感的重要性，即便未來用 3D 運算來產生畫面，但沒有生活觀察與感受，操作者不知道什麼是情境，什麼是美感，是無法完成影像在商場上的行銷任務。所以當技術變簡單後，堆疊個人生活經驗，涵養個人生活感受與美學就變得很重要了。

這本書的完成要感謝受邀分享創業歷程的攝影師們，也要感謝眾多的學生，認真對待攝影作業，透過這本書的發行，我們共同見證攝影教育，可以走到符合這個年代應有的內容。

# 目 錄

# PART 1
# 何謂商業攝影

在維基百科的定義很明確：
商業攝影是攝影師或攝影技術執行者等承接客戶委託
後進行拍攝，並收取報酬；商業攝影為商業所存在，
在此範疇內，攝影本身即是商業行為。

商業攝影並無特定的類型，其拍攝內容、執行方式、
攝影風格等皆視客戶需求而定；攝影師可受長期僱傭、
約聘或自行接案。常見的類型如廣告攝影、企業形象、
商品型錄等。

商業攝影師多半需具備專業攝影器材操作、攝影棚內
燈光及其他實務知識，並能依工作需求適度調整影
像。

但此一需求因數位攝影蓬勃發展之故，過往應具備的
底片與暗房知識已漸漸轉為專業電腦修圖技能。

本單元，透過幾個領域的攝影從業人員，來了解一下
商業攝影的範疇、所需知識與設備，再了解收費行情
與發展。

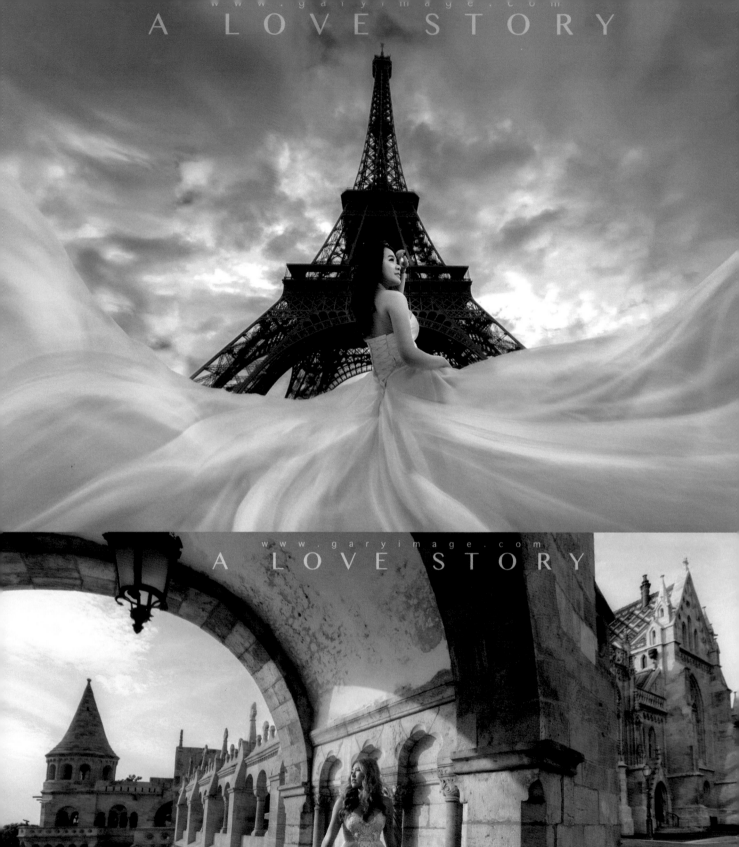
A LOVE STORY

www.garyimage.com
A LOVE STORY

# 一、婚紗攝影師　許良州

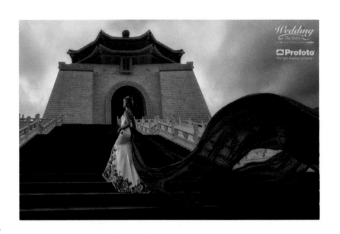

### 1. 開始怎麼選擇這個領域？

有一次在老家翻到舊照片，有一種似曾相識的印象在腦海裡，對照片人事物的回憶對我感觸非常深，之後就跟朋友借了架底片單眼相機開始紀錄週遭生活。再過一段時間用年終獎金買一台單眼相機。我對人像攝影特別喜愛，也幫很多親戚朋友拍婚禮紀錄，每次都覺得感動，覺得生命最可貴的是回憶這件事，因此開始踏入婚禮紀錄這個領域。

### 2. 從事這個領域，須具備哪些基本能力與條件？

除了攝影專業與美感外，對流程的熟悉，適時的營造氣氛，對在場的人際互動，也是需要累積經驗的。

### 3. 這個領域的業者要求是什麼？

一位攝影師一定要有全心全力的態度，務必做好專業的責任，熟悉流程、抓準時機拍攝。

### 4. 現有主要設備有哪些？

Nikon 數位單眼相機 D4 、D750、Z6
Nikon　鏡頭 24-70、70-200、14-24、85、35、50、24 焦段
Profoto 閃燈系統
Lightroom、Photoshop

### 5. 相關專業知識要具備哪些？

專業知識具備的方向沒有單一的標準，它需要很多經驗累積而成，個人是從國內知名老師攝影工作坊學習，包含紅刺蝟、小武、向詠等，還有國外攝影師 Keda.Z、Johnson wee、Roger ten 等，除了知識吸收以外也要多配合實作，自已求上進，多看展、參加相關講座、參加攝影比賽，以提升自我。

### 6. 收費方式與標準？

婚禮攝影收費方式，是根據流程內容、拍攝時數與方案型態收取費用，價格範圍在 18800 ～ 30000 元婚紗攝影約 25000-30000。這不包括化妝師、服裝造型所需費用。

### 7. 未來發展願景？

希望持續我對攝影的熱愛，到不同國度拍攝，藉此看遍世界。並為身邊重要的人留下重要的紀錄，讓回憶持續傳承下去。

### 8. 個人簡歷

1992 西湖工商廣告設計科 畢業
2002 臺中商專商業設計科 畢業
2007 朝陽科技大學視覺傳達設計科 畢業
2012 臺中科技大學商業設計碩士研究所 畢業
現於 GARY's Studio 擔任婚禮紀錄 紀實攝影

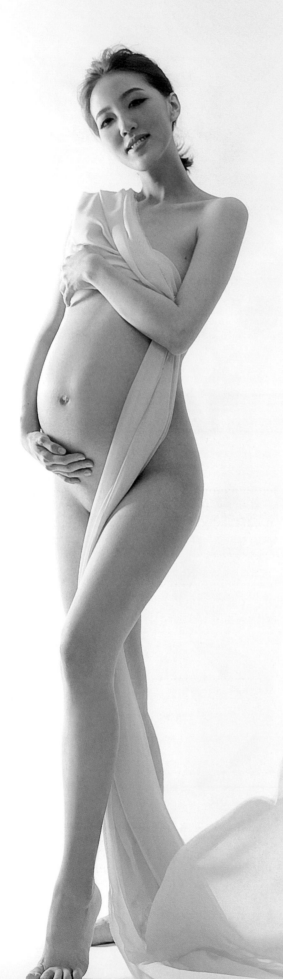

## 二、親子攝影師　宋佩怡

**1. 開始怎麼選擇這個領域？**

從學生時期就特別喜歡攝影，喜歡光影變化，顯影留在相紙上的感覺，也誤打誤撞的在學生時期就開始接案，從婚禮攝影紀錄開始，到出社會後參加了教育部計畫，成立 KaCha 影像工作室，進而繼續拍攝婚紗，還有各項人像寫真，到前幾年開始了新生兒的領域

**2. 從事這個領域，須具備哪些基本能力與條件？**

拍攝當下，要有引領情境的能力。畢竟對象都是一般人，並不是專業模特兒，對於表情上的變化我特別在意，所以被拍攝人的心情變化，都要靠攝影師帶領才會漸入佳境，所以除了對攝影的技術能力、事前畫面的準備外，最重要的是感受當下的狀況還有原本畫面的期待。

拍攝新生兒則是完全不同的領域，必須要先了解寶寶的時間作息，如何抱起如何包裹如何安撫，在拍攝前要完全想好拍攝的道具佈置、構圖、拍攝角度、寶寶的動作、如何包裹、時間點適合度，也因為在台灣，生產後的媽媽是有做月子的習慣，所以通常是到府服務居多，所以更要在出發前就要把這些東西先想清楚再準備道具，其實跟婚禮布置或是某些拍攝計畫一樣的程序複雜，不過你的拍攝對象不一定會給你想要的反應，所以耐心是最重要的一環。

**3. 這個領域的業者要求是什麼？**

孕婦及新生兒拍攝，除了攝影師應該有的專業拍攝，還有美感敏銳度。不過最重要的就是業主的安全，這兩個對象都是特別容易不舒服跟有需求的，除了在拍攝之外，關注他們的身體狀態是最重要的。

**4. 現有主要設備有哪些？**

相機

Canon EOS 5D MarkIV　1台
Canon EOS 5D Mark II　2台
鏡頭
Canon EF 16–35mm　F2.8L
Canon EF 24–70mm　F2.8L II USM
Canon EF 70–200mm F2.8 L
機頂燈 Canon 580EX II、Godox TT685
棚燈 Fomex 系列

5. 相關專業知識要具備哪些？
除了基本的攝影知識技術，美感，最好可以多學習畫
面創造力，多接觸多看不同類型漂亮的畫面，不要局
限於攝影師的照片，可以從生活中美的所有事物學
習，想辦法吸收再創造成自己的作品；姿勢表達，成
人的部分攝影師自己也會做就最好，可以演繹給被拍
攝人看，新生兒部分則是多實質練習包裹方法，姿勢
擺放。

6. 收費方式與標準？
目前業界多半還是以服裝套數及張數計價，孕婦寫真
多半包含妝髮，兩套為價格 8000~25000 不等，不含
租借服裝 / 相本等價格
新生兒寫真包含全部的道具佈置服裝，拍攝為基本 3
套居多，價格為 8000~20000 不等，不含大人妝髮 /
相本等費用。

7. 未來發展願景？
攝影的確是艱辛的工作，在不跟隨潮流之下，想走出
不同的風格就得更努力經營。相機現在非常的普及，
所以攝影範疇的獨特專業性就更顯重要，在透過廣告
行銷的相輔相成，期望未來成為影像紀錄的首選女攝
影師，讓我的夢想更可以跟現實接軌。

8. 個人簡歷
2005 年嶺東科技大學五專部畢業

2007 年台中科技大學商業設計系畢業
2009 年參與教育部創新創意計畫，成立 KaCha 影像
工作室
並且已有 13 年攝影經驗，除婚禮紀錄、商業活動紀
錄、婚紗攝影、人像寫真等等，也曾參與文化部活動
展示影片製作，歌仔劇團、台灣體院舞團劇照及記錄。

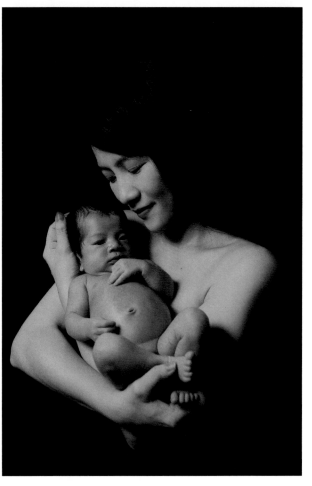

白
Riot in white
Pure White Dance Lab
純白舍
in white

創團首演
兒童青少年現代舞

2019.08.25 (Sun.) 14:30
國立臺中教育大學——寶成演藝廳

白色中的騷亂

編舞家 蘇威嘉 李尹櫻 黃懷德 潘柏伶

票價 500 NT
優惠折扣 團體票10張以上8折

售票電話｜0928-029-686 曾小姐
售票資訊｜兩廳院售票系統、純白舍Dance Lab

攝影／陳韋勝　平面設計／邱義盛　燈光設計／劉家明
主辦單位｜純白舍 PURE WHITE DANCE LAB　指導單位｜臺中市政府文化局

## 三、舞蹈攝影師　陳韋勝

1. 開始怎麼選擇這個領域？

會開始進入攝影專業，主要是因為興趣，從台灣體大舞蹈系畢業後，原本是教舞蹈的老師，因為興趣開始跟一個婚紗攝影工作室當助理開始學習，兩年後開始出來接舞蹈攝影與婚禮攝影的工作。

2. 從事這個領域，須具備哪些基本能力與條件？

以一個舞蹈攝影專業攝影者而言，應該要具備一定的美感，與對舞蹈的專業認識。攝影是一個專業，舞蹈也是一個專業，這兩者之間的一個溝通是重點，因為是舞蹈系畢業的，所以我對舞蹈領域的人的溝通是沒有問題的。

美感這件事對我來講是重要的，我跟其他舞蹈攝影專家不太一樣的地方是我抓的是舞蹈的美感與情境，其他專家可能認為捕捉到舞蹈的極致瞬間是重要的，像是 180 度的大劈腿，芭蕾的踢腿最高點。我認為舞蹈是一個作品，我只想記錄舞蹈作品最美的瞬間，透過畫面夠呈現我看到舞蹈的樣子。

在五年前開始轉戰動態紀錄，並以此發展為主。

3. 這個領域的業者要求是什麼？

希望能夠把照片把肌膚修得更漂亮一點。拍美一點，其他不太有什麼特別要求。

4. 現有主要設備有哪些？

靜態影像使用的軟體 Capture 1 與 Light room

動態的剪輯軟體 Final Cut、Premere、Sony a7S3、Sony a7M3

這幾年可以做錄影設備的價格從十幾萬降到幾萬元，讓進入這個產業的門檻降低，但是為了畫面的穩定，錄影輔助器材變得更重要，像是有油壓的三腳架、三軸雲台穩定器、滑軌。除了畫面的質感，畫面的穩定度就變得很要求。

5. 收費方式與標準？

靜態攝影拍一場舞蹈還需要三天的影像調整，收費會在 12000–18000。舞蹈宣傳攝影一次收費不含設計，在 15000–20000 元。動態影片部分三分鐘左右收費在 3 萬到 5 萬之間。

6. 未來發展願景？

未來想要發展攝影創作，來提升攝影服務的品質。

經營攝影幾年，每個領域的知識與作業模式都是固定與熟捻的，攝影師很可能就在表現水平與收費就停在這個地方，這是一個門檻。透過創作可以檢視拍攝的形態與創新思維，除了可以增進拍攝的想法與變化，也可以增加藝文知名度，有助個人品牌形象提升，將來也就有機會提升攝影服務價格，或接到更具挑戰性的攝影機會。

7. 個人簡歷

2008 國立臺灣體育運動大學舞蹈學系畢業

2012 結束舞者生涯後投入幕後影像領域

2013 創立「純白舍創作空間工作室」經營平面攝影及動態錄影

2019 驫舞劇場 蘇威嘉《自由步 – 一盞燈的景身》影像紀錄

2020 跳島舞蹈節 We Island Dance Festival 影像紀錄

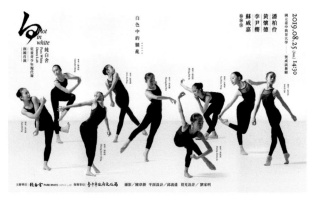

## 四、食物攝影師　陳楠詠

**1. 開始怎麼選擇這個領域？**

我是由嶺東科技大學畢業的，在嶺東從五專讀到二技，總共七年的時間。因為視覺傳達設計系，需要拍一些設計素材，2007 年左右，父母資助我一萬多元買了一台 OLYMPUS 的數位相機。不過在五專時對攝影並沒有特別的感興趣。直到第一次與家人到日本黑部立山旅行，姊姊借我一台 Nikon 傳統相機，帶了幾卷底片，拍了許多高聳的積雪牆、合掌屋，回國洗出照片之後，感覺還不錯，就讓我開始有動機存錢買了一台單眼數位相機 NikonD80 數位相機，買了之後就開始到處拍照。

學校畢業退伍之後就到攝影公司當了一年的攝影助理，攝影助理的工作相當雜，老闆不會特意教你什麼攝影，助理的工作就是打雜搬東西，攝影的學習就是在每次攝影工作中見學，自己累積經驗。那時公司已經走數位攝影，當時用的是 Canon 5D mark2（2008 年 12 月台灣佳能推出 5D mark2 搭配 Canon 24–105 F4.0 IS 鏡頭的套組，建議售價為 106,900 元），不過當助理太辛苦，工時長薪水低，沒有自己的生活。所以很快的就離開公司，出來自己創攝影工作室，剛好遇到折價券團購網很紅，商家推出消費券，消費者用折價券可以用打折後的價格到餐廳消費。我的第一份工作是我寄信給他們，毛遂自薦，獲採納後，配合這個商家拍照。他們對照片的需求很大，一天跑個三四家店拍照，雖然工作價格不好，但是可以很快累積熟練的拍照經驗，累積作品。當時拍一家店可以拿 1500，價格真的很低，量也不穩定。

後來轉戰一家相機店，當了 3 個月的銷售人員，但也不是真正的興趣。這時原本折價券公司的替代攝影沒處理好工作，這個商家又回過頭來找我拍照。這個時候開始，攝影量就比較多，且穩定。但是量大的影像

拍攝，在品質上是無法面面兼顧，所以跟團購網配合兩三年後，就開始想要做轉換，剛好這個時候折價券不再熱門，商家也收了。剛開始轉型時，確實面臨客戶來源銜接不上的問題，2017 之後才開始接到比較多廣告公司、設計公司的業務。他們對品質比較要求，每場（四個小時）只要拍個十幾套餐，不像以往電商配合是每小時要拍十幾套。

**2. 從事這個領域，須具備哪些基本能力與條件？**

基本能力就是對攝影工具與軟體的熟悉度，因為是個人獨立接案，所以也要具備跟客戶溝通與說服的能力。以及自我行銷能力，如何讓客戶找到我，信任你且願意掏錢找你拍照。

初期我有下一些媒體廣告，像是 FB 與 IG，不過 FB 的效力近期比較弱，IG 效果比較好。不過近期因為客源比較穩定，所以就比較少下廣告。

此外，在拍攝實務上，過去的設計學習，讓我在構圖、畫面平衡、比例、留白等畫面的美感經營是很有幫助的。

**3. 這個領域的業者要求是什麼？**

基本上這個領域的業者要求，就是要看起來好吃。

有一些餐廳找我，就是希望在他們的社群媒體有一些漂亮的照片可發，他們要求著重在量，不是在細緻上要求。以便取得照片可以在社群經營較長一陣子。但是廣告公司則會要求畫面的東西要到位，我曾經有個案子，四個小時調來調去只拍了一張照片。

在台灣為了讓拍的食物好看一點，頂多是抹抹油，或把某食材墊高一點，增加層次。不會像國外會有其他奇怪的東西加進去。拍攝多年，有一個工作心得，就是會要求業者改善或調整送上來的食物樣貌。到後來，攝影師如果不要求業者改善，有些業者會覺得攝影師不專業。當然有些主廚被要求很多次時，會有不太高興的情形，但大部分主廚配合度很高。

有時後我們也會自己動手做調整，因為很多廚師可以

把菜做得很好吃,但在賣相與擺盤上是不夠好的,視覺美感比較不夠,這部分就是我們的視覺專業可以貢獻的。

有關餐具的部分我們會自備桌板或小道具,但不太會換掉業者的餐具,怕與實際會有落差,誤導消費者的認知。

4. 現有主要設備有哪些?

相機:

Nikon Z7II、Nikon Z6II、Nikon Z50、Nikon D810、Leica M10-P

鏡頭:

NIKKOR Z 35MM F/1.8 S

NIKKOR Z 50MM F/1.8 S

NIKKOR Z 85MM F/1.8 S

NIKKOR Z 70-200mm f/2.8 VR S WW

NIKKOR Z MC 105 mm f/2.8 VR S

Leica SUMMARIT-M 50mm f/2.4

燈光 Profoto D2*2

5. 相關專業知識要具備哪些?

除了攝影的相關知識,我覺得在燈光與光線的感受要持續精進。

另外影像修圖的軟體要熟練,目前我常用的軟體有Photoshop,Lightroom,Caputure1。

有很多拍攝現場會使用 Capuure1,因為他在連線上比較穩定,配合著筆電業主馬上可以看到拍攝結果並做討論,而且個人感覺 Capuure1 轉出的影像感覺比較漂亮。Lightroom 則是有比較多的風格檔可以套用。

另外對於食物領域的相關知識也會持續學習,像是食材的呈現的方式、烹調的技法,如何烹煮食材會比較漂亮等知識。

另外還是剛剛提到的,美感的加強是重要的,雖然有點抽象,需要經驗的堆疊。

6. 收費方式與標準?

有關收費的標準,目前是以時數來做計價,每四個小時一個單位,收費在 18000-20000 之間。

在這段時間業主可以處理多少道料理,則是看業主需求,最多三四十道也是有的。也有剛剛提到的一張照片。

7. 個人簡歷

2012 開始獨立接案。

2013 設立 Ben Chen Photography 工作室。

2015 Apple iPhone 6 World Gallery 作品在 24 個國家 70 個城市展出。

2016 冰島攝影展 Ben Chen&Yi Hsien Lee。

2018 Nikon Asia 官方專訪。

2018 一影像專訪。

2018 作品於希臘雅典 Blank Wall Gallery 展出。

2019 Profoto Taiwan 官方講師。

2020 Nikon Taiwan 合作攝影師

2020 TOKYO INTERNATIONAL FOTO AWARDS 職業組銅獎

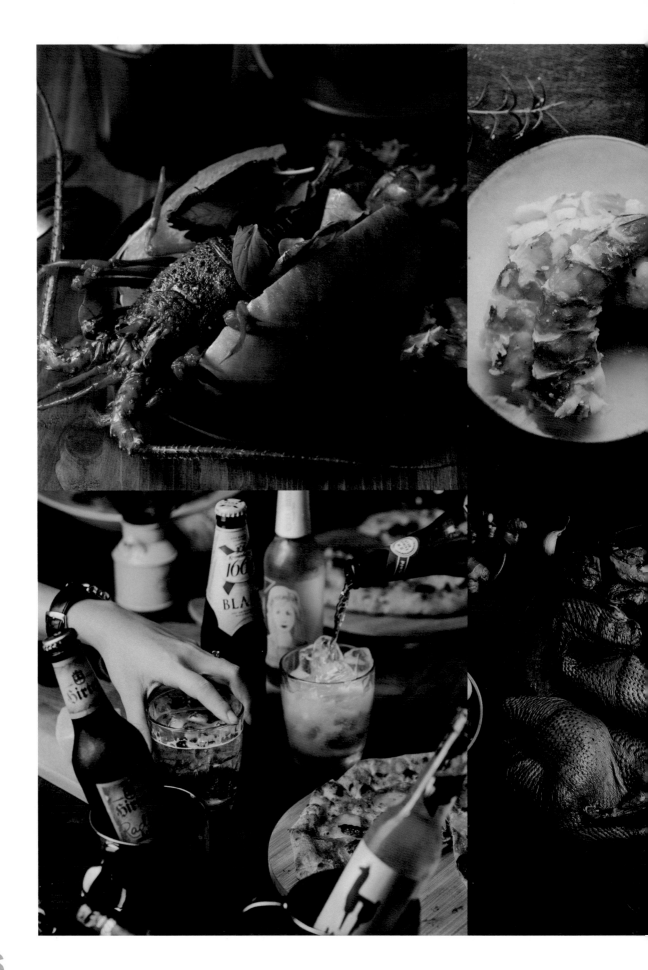

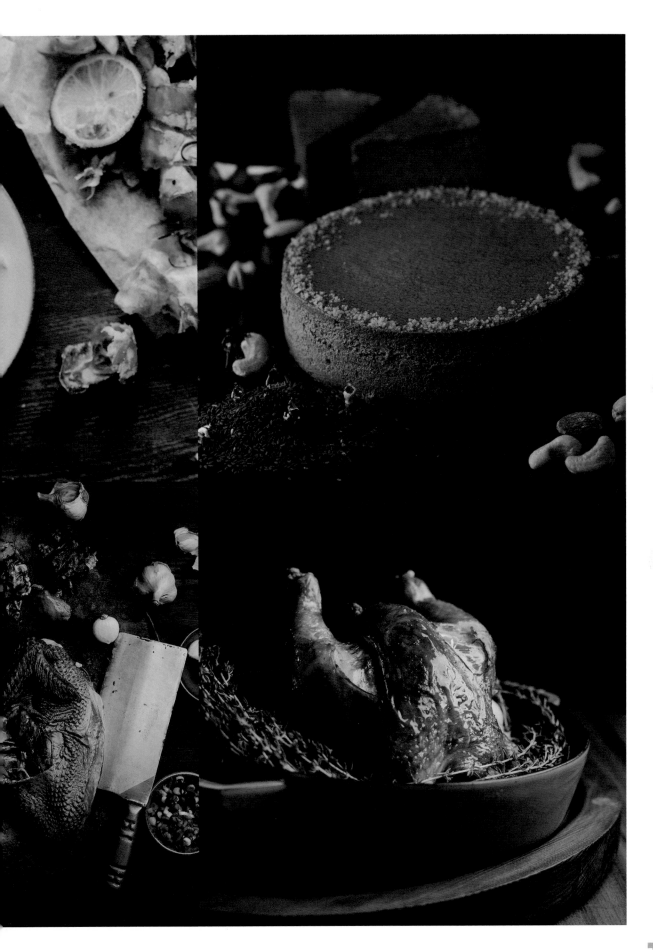

## 五、空間攝影師　陳心鼎

1. 開始怎麼選擇這個領域？
本業是室內設計師，因為作品都需要拍攝作為作品集，因為從大學時期開始一直都有接觸攝影，所以都選擇自行拍攝。久了之後，同業看到覺得拍得很不錯，所以開始對外接洽空間攝影的 CASE。

2. 從事這個領域，須具備哪些基本能力與條件？
基本的攝影能力是必須的，再來對於室內空間或是建築的角度美學與常用的構圖方式要有基本的了解，所以同業中有不少都是有建築或室內設計背景的轉職當攝影師。相較來說比較容易去了解業主（設計師）需求的畫面，溝通上會更沒有障礙。再來是對於室內光源與自然光源的了解與運用上就會特別的重要，大多數時候室內跟室外的雙色溫（mixing color temperatures）處理就會是很大的問題。

3. 這個領域的業者要求是什麼？
正常來說業主（設計師）不喜歡看到雙色溫的呈現。例如國外的地產攝影師就比較多運用自然光加閃光燈的方式。國內的話比較盛行是純自然光，或是後製色彩的方式調色溫。

4. 現有主要設備有哪些？
目前大多為靜態拍攝的居多，因此設備選擇上都是以高畫質為主
相機 Sony A7R IV
鏡頭 Sony 16–35F2.8GM、Sony 24F1.4GM、Canon TS–E17mm( 移軸 )

Contax G45 Contax G90
（純粹喜歡老鏡頭拍攝的質感）
最常用的主力是 16-35GM 及 TS-E 17mm
配件部分主要是色卡及灰卡
Datacolor Spyder Checkr 24
Datacolor Spyder Cube
Mamumi CPL

### 5. 相關專業知識要具備哪些？

如前面所述，對於色溫、現場色彩還原等。
尤其是在色彩還原的部分，因此要判斷時機使用 CPL
或是色卡。
業主（設計師）會非常在意色彩部分的還原度，或者
是在燈光下色彩的呈現。所以現場什麼燈適合開、什
麼不適合也最好深入研究，最基本就是在 CRI 值的初
步判斷。和其他的商業攝影最大的不同處就在
於燈源部分很難自己掌握，因此判斷現場適合
的光線就很重要。
另外在大多數拍攝的室內場景都會碰上大光比
的情況，但拍攝的角度通常都一定會帶到窗與
室內的畫面。如何去掌握大光比環境也是至關
重要的。
總結就是在於光線、色彩部分的掌握。

### 6. 收費方式與標準？

目前市面上攝影師在拍攝上大多都是以"張"計
算，都會有基本的張數，例如 10 張、15 張的
基礎收費，約 2 萬 -2 萬 5，超過的加選另計。
然後加上出機費、或者有同業會加收特殊修圖
費。（曾經碰過客戶要求將櫃體的橫紋修成直
紋），基礎修圖就包含調色後製處理，或是某
些插座、開關等等修掉，建築的話比較常見是
把車或行人、電線桿修掉。

### 7. 未來發展願景？

目前正開始有不少同業加入動態影像的服務，不過因
為專業的方向不同，再者是因為動態攝影的費用相對
高很多，後製要做到靜態照片的調整幅度難度更高。
因此還沒有很成功的引起風潮，不過在價格／品質達
到平衡點後，我認為會是未來市場上另一個商機。

### 8. 個人簡歷

2008 國立臺中科技大學多媒體設計系畢業
2018 中原大學 室內設計研究所畢業
經歷：
2018- 至今 涵構美學攝影工作室 攝影師
2010- 至今 穎鼎空間設計工作室 負責人
2020- 至今 璞心制作設計有限公司 負責人
2019 醒吾科技大學 兼任講師

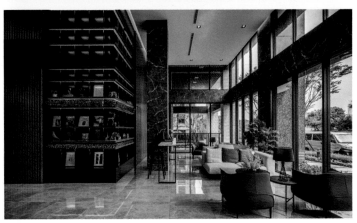

## 六、廣告攝影師　蔣秉翰

1. 開始怎麼選擇這個領域？

在唸文藻西班牙語科之前就喜歡畫畫，後來買了相機，很想了解攝影還可以做哪些表現？也因為喜歡設計，就報考了台中科技大學的商業設計系，畢業後就直接進入業界學習，在台北的一家廣告攝影公司當攝影助理，希望可以學到更多的東西。

2. 從事這個領域，須具備哪些基本能力與條件？

以業界來說攝影助理是不需要什麼專長的，就只是勞力的提供，刷油漆搬東西等雜事。個人算運氣很好，綠田老闆很支持攝影助理學習攝影，進入公司第二個月就可以找空檔練習攝影。其實在學校暑假實習時就曾進過台中一家攝影公司實習，後來發現台中的攝影公司求量不求質，要你一天可以拍兩百套服裝。但在台北攝影公司則是強調質，你可以八小時就在磨一個產品畫面。

進入綠田當助理大約兩年後，就開始接朋友的案子。在綠田待了六年半，算是非常久的，我只是想要累積更多的商業廣告攝影，特別是這是一家很高端的攝影公司，所以有機會拍到很好的商品，也被要求拍到很精緻。

前三個月試用期攝影助理差不多是基本薪資，其他津貼公司是照勞基法，加班有加班費。

3. 這個領域的業者要求是什麼？

這個廣告攝影的要求就是要精緻，要有美感。

4. 現有主要運用設備有哪些？

Canon 5d3，2230 萬畫素

Sony A7R IV 有 6000 萬畫素
Phase One IQ3 ，一億畫素
BRONCOLOR 專業棚燈、PROFOTO 專業棚燈
這幾年攝影生態改變，客戶也能夠接受攝影師以租用設備的方式進行。現在許多的攝影師都會在接到案子後，評估業主需求後報價，客戶同意後再去租借攝影棚與適當等級的相機。

基本上我們是根據客人的媒體特性規劃使用相機。僅在網路上使用的影像會用 135 相機，印刷輸出的會用到 6000 萬畫素的 135 像機，如果要產出燈箱圖片，就會用數位機背來進行。

大陸產的神牛閃光燈，CP 值很高。但以機背拍照時，為了有更好的光源穩定性，我們一定會用 BRONCOLOR 專業棚燈或 PROFOTO 專業棚燈。

5. 收費方式與標準？
一般我們會評估幾個小時可以拍完，以攝影師、攝影棚與相關設備都是以小時計，至於報價，因為都是幾個項目同時評估與報價，所以沒有這麼精確的一個收費價格。在報價時，也會因為拍攝困難度的評估，會有高低不同，一般來講會落在 4–8 萬之間。

6. 未來發展願景？
2016 年抖音推出，因為這個媒體發展，改變了觀眾的閱讀習慣，現在所有的廣告都必須要走動態了，要 15 秒或 8 秒短片，或 30 秒的劇情。以前我拍過動態影片，但並不喜歡，所以我還是會留在平面攝影，走精緻路線，也評估學習精緻攝影的人越來越少，這對我來講是一個優勢，所以我還會繼續維持這個方向經營。此外，除了拍照，現在也有很多機會協助其他攝影師處理畫面美感與處理燈光效果。

另外還有個趨勢，經過業界內部評估，就

是商品攝影可能沒有幾年可以發展了，因為現在 3 D 越來越強，如果 3D 發展得更進步，精緻的 3D 價格不再那麼昂貴，商品攝影很快就會被取代，這說不定是三五年內的事。不過 3D 在製作時還是要有燈光概念與美感經驗要考量，3D 熟練的人未必具備這些條件，所以對光的感受與美感的培養還是很重要。

附記：抖音短影音是一款可在智慧型手機上瀏覽的短視頻社交應用程式，由中國字節跳動公司所創辦營運。使用者可錄製 15 秒至 1 分鐘、3 分鐘或者更長的影片，也能上傳影片、相片等，能輕易完成對口型（對嘴），並內建特效，使用者可對其他使用者的影片進行留言。自 2016 年 9 月於今日頭條孵化上線。（維基百科）

7. 個人簡歷
2004–09 文藻外語學院 五專部西班牙文科
2009–11 國立台中科技大學商業設計系
2012/9–2019/2 綠田攝影
2020/1 自由接案的攝影師

Fashion Model Management 霏訊模特兒公司。Hilda Lee 李晨華

21

# PART 2
# 數位影像特性

在以底片為媒材的傳統攝影，攝影師的概念是在拍照時即完成所有的畫面安排，這包括取用的底片大小，拍照的背景、影像的曝光量、明暗反差、色溫控制、以及多半的畫面構成。

在數位攝影的年代，相機與解析度的關係是不變的，但是因為進入到數位影像處理與設計，以及媒體應用的考量，攝影師更精確的計算影像可用解析度。

手機進入商業攝影應用市場，多數攝影棚設備與技術趨向簡化，色溫與曝光量控制更具彈性。

在畫面構成上，影像成為元素角色，構成在設計端完成。

# 解析度

在數位的年代，我們要談商業攝影，首先就是要認識我們的相機影像畫素。

在傳統相機年代，為了取得合用大小解析度的畫面，攝影師會選擇 135 相機、6x6 相機或 45 相機。透過不同大小的底片以獲得足夠的影像解析度。

到了數位相機的時代，仍然是依據影像解析度需求，選擇適合的數位相機或機背。

機背指的是使用傳統原有的鏡頭機組，但以數位機背取代原有底片來做影像的紀錄。

也由於網路平台的崛起，再加上手機攝影功能提升，所以現在以手機攝影作為商業應用也是非常普及之事，手機進入商業應用，與 135 相機、120 相機加機背運作在商業攝影區塊。

透過比較我們來認識這些數位相機的影像畫素。

影像畫素面積（Pixels Dimensions）指的是每一張影像被拍攝時，根據相機的感光元件所記錄的畫素長與寬的面積。也就是在購買數位相機時所在意的幾百萬或幾千萬畫素。

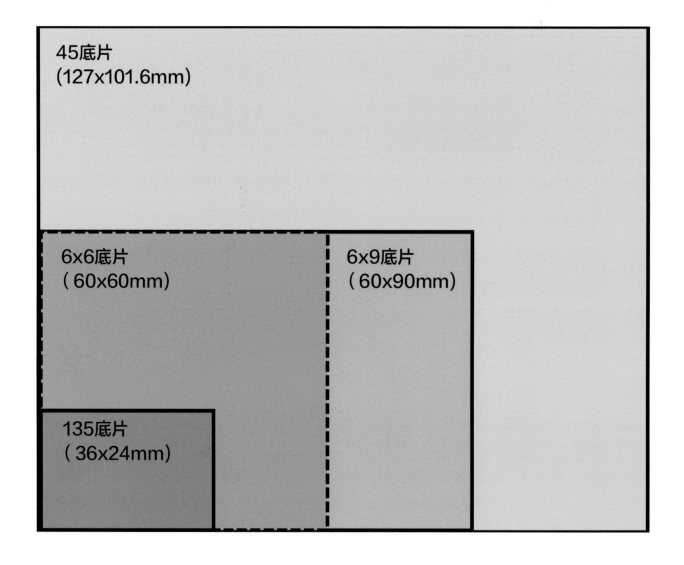

45底片
(127x101.6mm)

6x6底片
（60x60mm）

6x9底片
（60x90mm）

135底片
（36x24mm）

# 數位相機與畫素對照

| 機型 | iphone12 | Nikon800 | Sony A7R IV | Phase One IQ3 |
|---|---|---|---|---|
| 畫素面積 | 3024x4032pixels | 7360x4912pixels | 9504 x 6336 | 11608 x 8708 |
| 影像畫素量 | 1千2百萬畫素 | 3千6百萬畫素 | 6千萬畫素 | 1億畫素 |

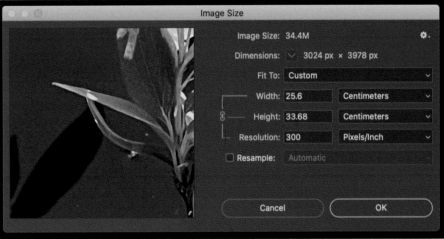

# 傳統與數位相機對應

大約相當於 2 千萬到 2 千 4 百萬畫素的數位相機。
https://zhidao.baidu.com/question/4624227.
html)

從解析度的研究分析，傳統 135 底片的影像畫質，

| 相機類型 | 135 相機 | 120 相機 | 45 相機 |
|---|---|---|---|
| 底片面積 | 24mmx36mm | 60mmx90mm | 127mmx101mm |
| 對等影像畫素量 | 2千4百萬畫素 | 1億2千500萬畫素 | 2億9千870萬畫素 |

# 畫素與顯示面積

畫素面積是數位相機所記錄的畫素長寬總和，但在實際應用上，這樣的畫素面積會因為輸出解析度的需求不同而有不同的顯示尺寸，概分為螢幕使用與印刷輸出使用。

基本上在網頁上使用的圖片採用的是 72dpi 顯示解析度，印刷輸出是 300dpi。所以同一個影像檔案在不同的媒體上有不同的顯示面積。

以 NikonD800 的一張照片為例

透過 photoshop 的影像尺寸檢視，他的畫素面積是 7360x4912 畫素

如果以銀幕顯示之 72dpi 顯示，可成為 259x173 公分之大小。

如果以印刷解析度 300dpi 顯示，可印可印 62x42 公分之印刷品（相當 A2 尺寸）

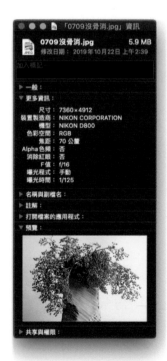

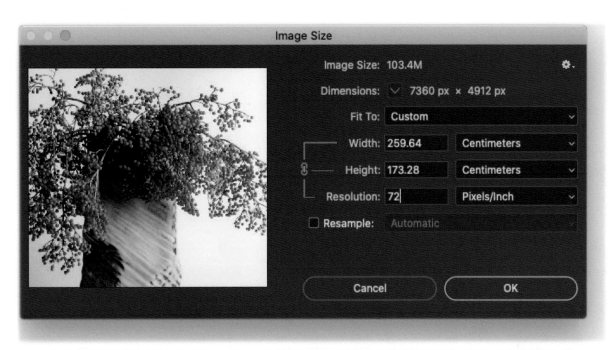

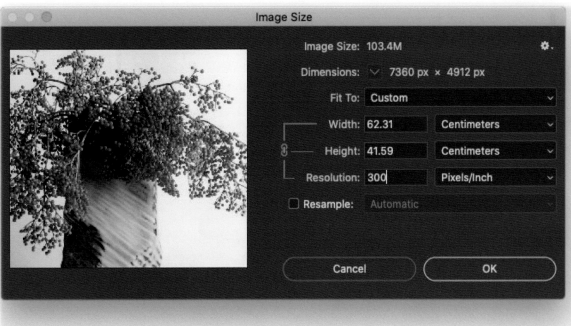

二、有效使用數位相機

每台數位相機可記錄的影像畫素是固定的，如何有效
地使用有效畫素，或透過手動及軟體拼接，是當代攝
影師的基礎專業知識之一。

## 1. 有效畫素利用

在拍照時儘量讓主體面
積佔畫面大一點。

以橫幅作為取景的拍
攝，實際上是少了 2/3
有效畫素。

以直幅作為取景拍攝，
可以充分利用相機有效
畫素。

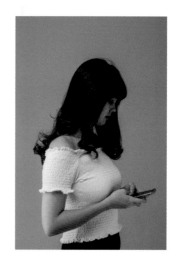

## 2. 增加背景空間

在商業攝影，許多畫面會以去背方式來處理，所以一
些構圖問題，可以在完稿時處理。藉著 photoshop 增
加畫布面積，可以讓實際應用到的畫素面積加大。

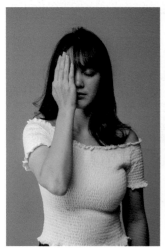

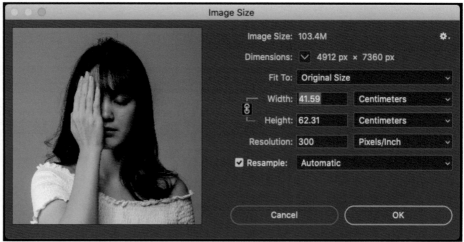

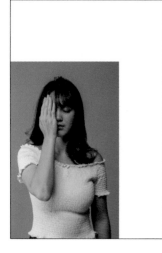

的人生體驗活動，是人類的一種精神文化活動。

美學屬哲學二級學科，需要紮實的哲學功底，它既是一門思辨的學科，又是一門感性的學科。美學與心理學、語言學、人類學、神話學等有著緊密聯繫。

# 美感。美學。美力。

aethetic feeling

美感aethetic feeling

美感是審美主體對客觀現實美的主觀感受，是人的一種心理現象，即人類的審美意識。審美活動中，對於美的反映、感受、欣賞和評價。人都有不同程度的美感能力。有些是先天因素，取決於個人的感知能力。有些則是在社會實感中產生和發展起來的。不同時代、階級、民族和地域的人，固然有不同的美感；就是個人與個人之間也因文化修養、個性特徵等的不同，而形成美感的差異性。

解釋：對於美的感受或體會

定義：接觸到美的事物所引起的一種感動

美學Aesthetic

是一個哲學分支學科。（哲學二級學科）

德國哲學家鮑姆加登在1750年首次提出美學概念，並稱

3.

# 影像元素
# 與設計組合

在先企劃設計的情況下，攝影工作可拆解設計所需的影像元素，藉著分開拍攝，取得更好的畫質，與更高的影像解析度。

當分解後的影像元素拍攝，可以減少大面積的燈光經營，運用小範圍的照明可得一致的影像結果。

也可以減少拍攝高度的需求。

也可以避免透視變形。

為了能夠在限制的距離下，許多人會以廣角來進行，這樣影像在周邊易產生透視變形。

以影像元素進行設計，影像元素在版面上的位置更具調整彈性。

以影像元素做組合設計，影像解析度可以提供更大的圖面設計。

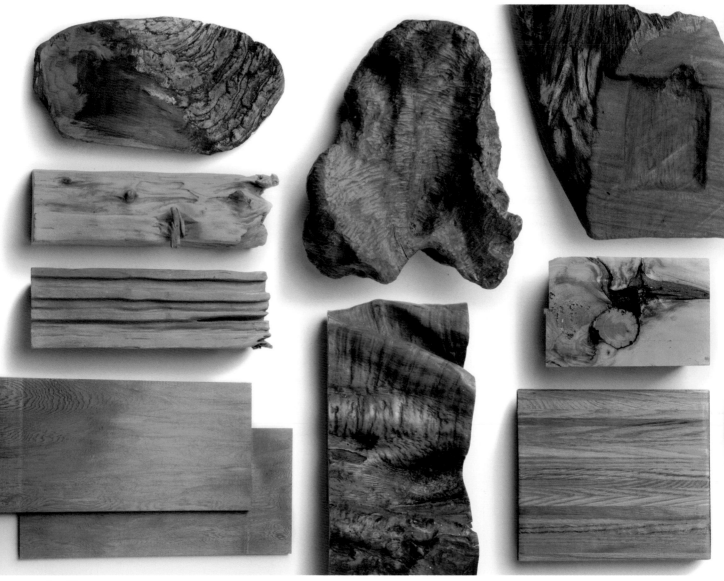

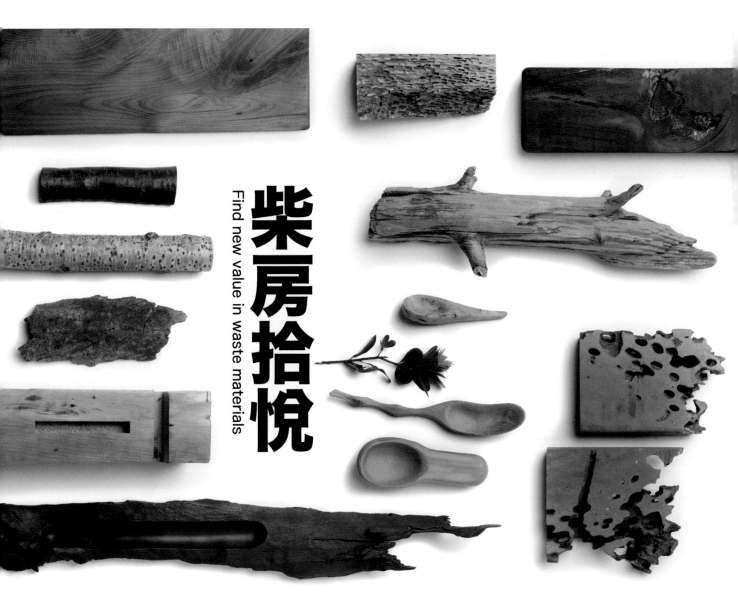

柴房拾悅

Find new value in waste materials

# 4.
# 影像拼接
# 與全景

透過影像拼接可以增加影像的使用畫素，
這也是許多專業攝影與相機會使用的技
術。

a. 手機的全景攝影，就是透過拼接與影像
處理，讓畫素面積加大。

b. 採機背式的大型相機，則是透過軟體拼
接或掃描畫面，來達到更高解析度的影像。

備註：影像拼接技術是有限制的，在實際
操作上，會動的畫面無法進行拼接。

其次是拍照時避免透視變形，用標準以上
的鏡頭。

# PART 3
# 手機攝影

2008 年 FB 進入臺灣。

2021 年臺灣的 Facebook 用戶是 1,800 萬；Instagram 用戶 890 萬，有 71% Instagram 總用戶的年齡層低於 35 歲。

由於媒體的轉變，消費者從印刷為主的報章雜誌廣告，有非常大的比例轉移到數位媒體平台上。

數位平台的影像應用有幾個特性：

一、經營社群，透過影像經營形象。

為了經營社群媒體，需要長期的圖文經營，透過影像快速更新內容，以持續吸收消費者關注，藉此堆疊影像以形塑形象，所以對影像的數量也越來越多。

二、影像解析度與精緻度需求降低。

因為快速變化的市場特性，以及影像出現的僅限於數位平台，許多產業沒有充裕的時間雕琢精緻形象，對於影像的解析度與畫質需求降低。

三，手機攝影功能日新月異，除了提供一定的解析度品質，再加上可以透過內建智能設定與手動修圖功能，又可即時快速上傳，明顯威脅傳統專業攝影市場。

再加上高中職與大專等教育現場，因為專業相機與攝影棚設備高昂，很難大量提供專業相機與閃光燈攝影棚的實務操作。在這情況下，手機攝影的應用與學習，剛好可以填補這個設備空缺。透過手機攝影的應用操作，可以替代一半以上的專業攝影概念與影像處理教學，基礎攝影與影像處理，基本上是可以透過手機攝影學習。專業相機應用與閃光燈攝影棚操作，就可以供部分有意願在專業攝影發展的同學，在進階攝影或商業攝影課程中操作，這是值得推展的專業攝影教學模式。

模特兒：趙允樂

## 一、手機的攝影功能介紹
## （以 Iphone 為例）

手機的功能主要分成攝影模式與調整模式兩個領域。
以 iphone 為例，攝影有縮時攝影、慢動作、錄影、
拍照、人像、全景六個形態。

縮時攝影、慢動作與錄影是屬於動態錄影的部分，拍
照、人像、全景則是靜態攝影的部分。

在數位媒體與社群平台的發展，動態影像的應用是必
然趨勢，它在行銷效益上，增加更多的內容可作為敘
事應用。

慢動作白衣舞者

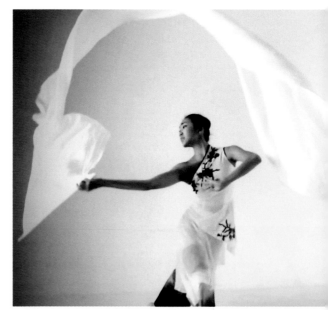

# 縮時攝影

透過間歇性的影格紀錄，讓長時間的
移動或變化，得以快速呈現一件事的
始末。

UV 噴墨紀錄

縮時攝影

# 慢動作

慢動作透過每秒紀錄的影格增倍，所以可以紀錄清楚的動態細節，像是舞蹈動作的美，或是蜜蜂在百花間的舞動生態。

慢動作黑衣舞者

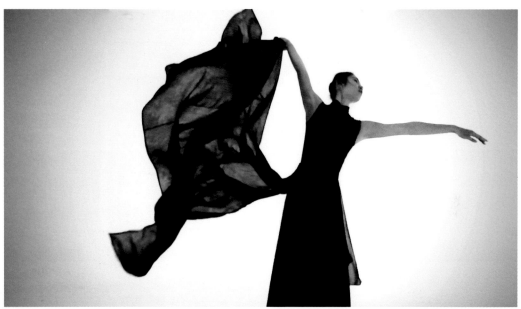

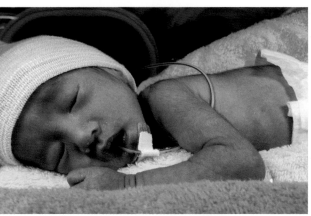

# 錄影

初生

動態影像紀錄可以表述靜態攝影在時間脈絡的不足，像是一段事情進行過程，發展順序。或是一段口語的表達，不僅畫面內容可以被記錄，也紀錄了主體與現場環境聲音。

光影

37

# 拍照

拍照的部分可以做三種距離的調整。

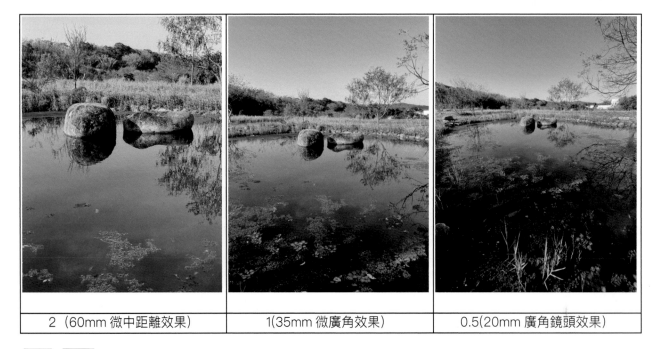

| 2（60mm 微中距離效果） | 1(35mm 微廣角效果) | 0.5(20mm 廣角鏡頭效果) |

# 全景

透過鏡頭移動，手機自動運算，完成左右或上下長幅
畫面。可作為整體環境介紹，讓觀者理解影像主體之
間的相對位置。

# 人像

1. 具可調式光圈與景深模擬。

光圈調整模擬景深從 F1.4–F16。

這種景深是屬於運算模擬效果,非真實長鏡頭大光圈之結果,所以在很多的邊緣,會有過度柔化之不自然現象,但一般非專業攝影不太能辨識。

也因為這個人像模式可以模糊化雜亂背景,所以受人喜愛。專業相機會採淺景深拍攝,也是可以展現淺景深的浪漫與聚焦主體特色。

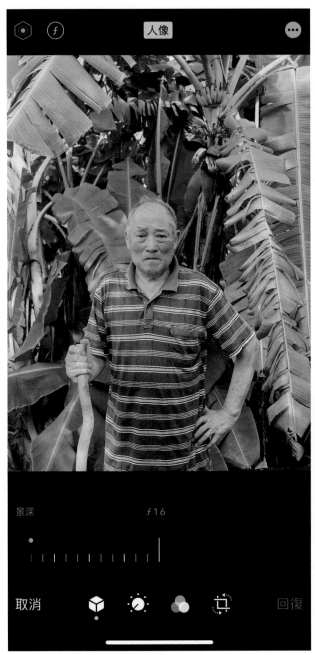

F16 全景深

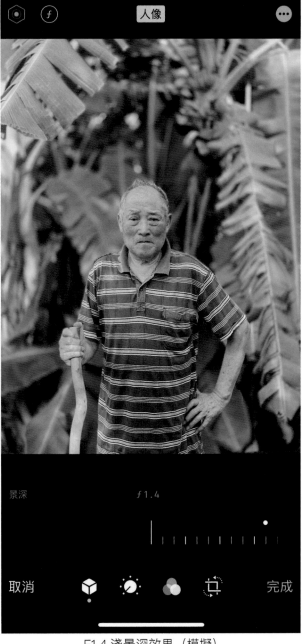

F1.4 淺景深效果(模擬)

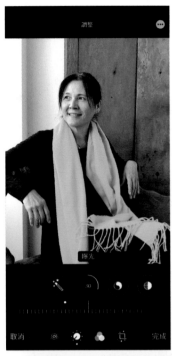

## 二、手機調色功能介紹

### 調整（色）介面 16 項

自動、曝光、增艷、亮部、陰影、對比、亮度、黑點、飽和度、自然飽和度、色溫、色調、清晰度、畫質、雜點消除、暈邊

較常用且效果卓越的功能是曝光、陰影、對比、亮度與色溫。其他的過於複雜，如果單修一張影像可以都試試，但如果是要修好幾張影像，這些調整數據要維持一致，才能展現系列影像的一致調性。

# 曝光

調整曝光量過度與不足的設定。

但是曝光調整過度會造成影像亮部細節消失，損毀影像畫質。下面曝光設定對照圖，中間額頭已經呈現曝光過度。右邊影像曝光過度的範圍從額頭擴大到鼻樑與臉頰。這種過曝的區域，若非保留原檔，否則是無法挽救的劣化影像。

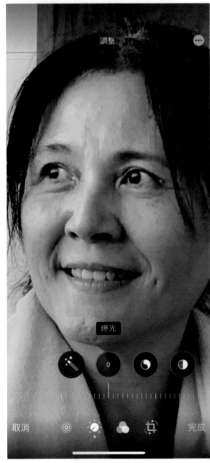
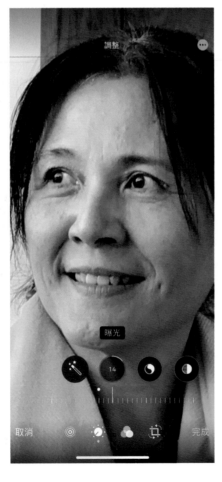
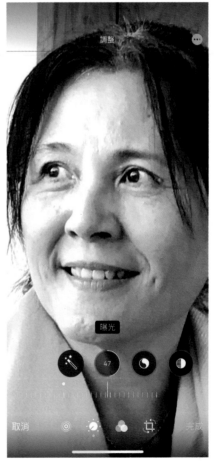

模特兒：黃尹微

41

# 對比（反差）

對比是讓物件透過明暗反差，產生立體感的一個調整設定。

什麼是對比？這裡指的是一個立體物件在正常光線照耀下，亮面與暗面的明暗差距稱之為對比。明暗差距少，畫面立體感弱，個性印象柔弱。明暗差距大的立體感強，個性印象強烈。

但是在調整反差的時候，也會造成亮部細節，與暗部細節消失，影像層次不佳。（範例）

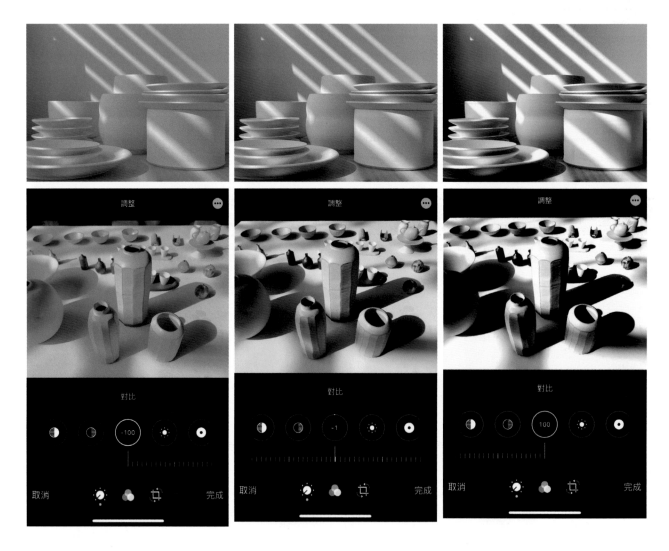

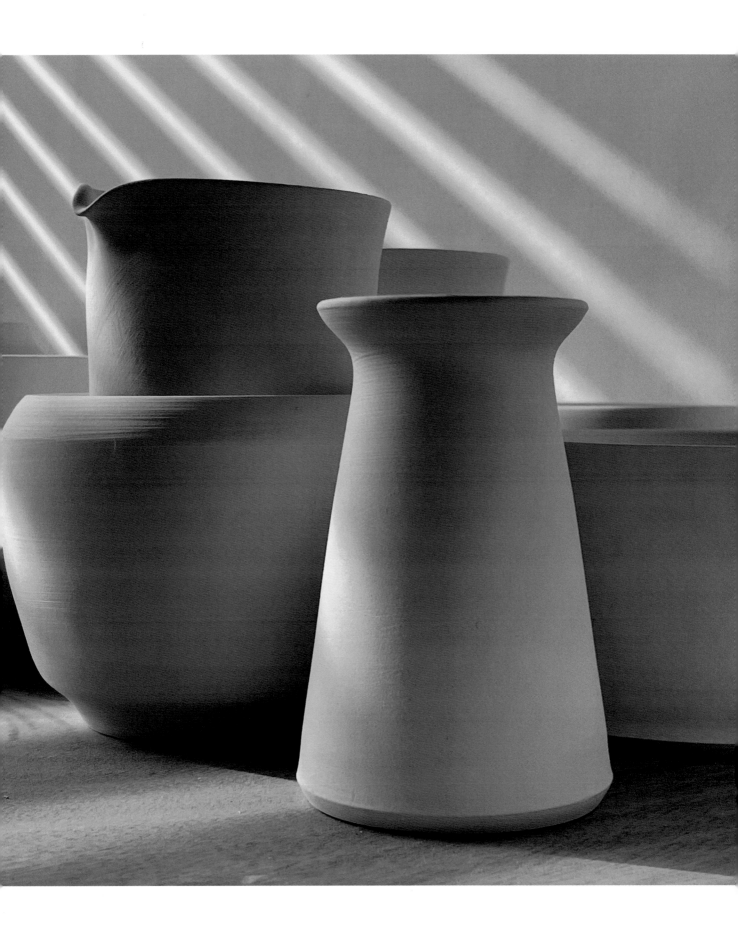

# 曝光量

在這邊有幾個選項「曝光」、「亮部」、「陰影」、「亮度」。

「曝光」是整體性的明暗調整，效果明顯，但調整過頭容易造成曝光過度。

「亮度」的設定較溫和，這裡使用的是亮度與陰影部分的調整。特別是「陰影」的效果，讓原本屬於暗部的細節與色澤，得以提升展現。

這裡的「陰影」，指的是影像中的暗部細節，在專業軟體裡的調色稱「暗部」(shadow)。

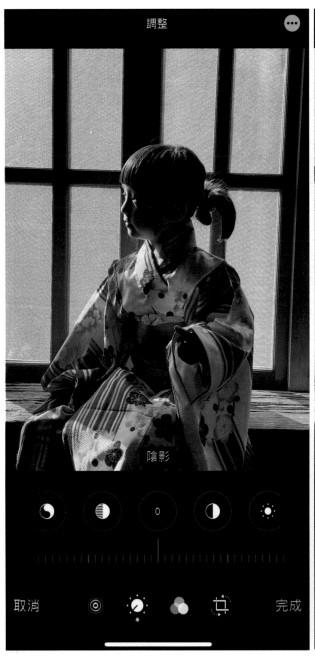

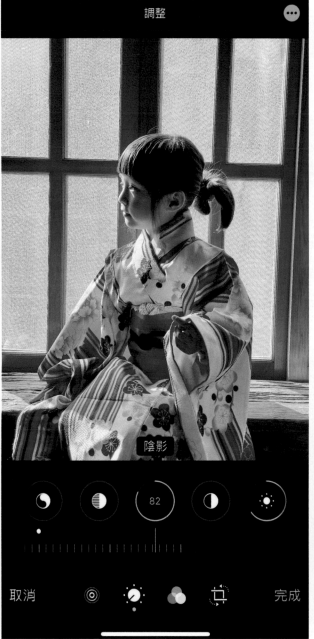

# 色溫

在影像後製的調整裡，「色溫」的控制是另一項決定影像好壞的設定。

基本上是以寒色與暖色作為一個調整範疇。

由於手機裡多半有自動白平衡的設定，但是畫面中的物件色彩色相太少，很容易造成設備辨別錯誤，記錄到的影像色彩不如預期。有了「調整」設定可調色溫，補救許多因為顏色偏差所造成的遺憾。

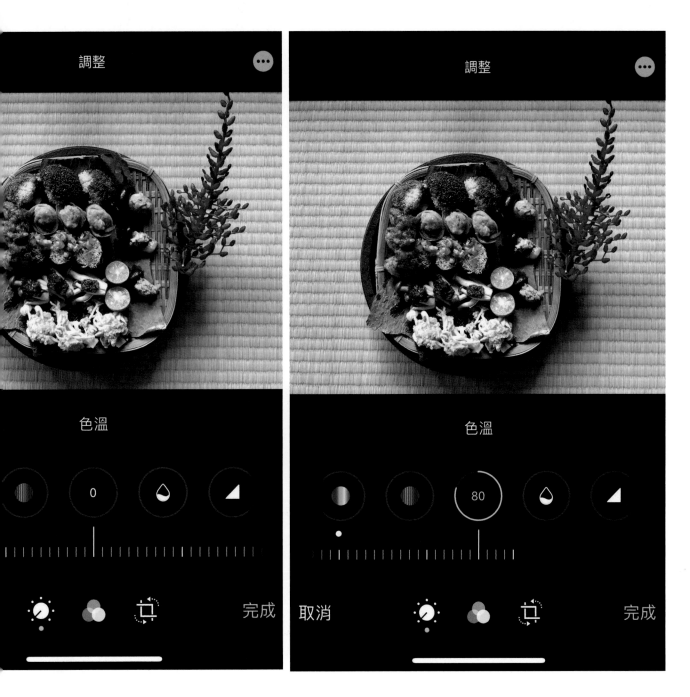

# 混合光源
# 與白平衡

在自然光的情況下，中午的光線較接近標準色溫，清晨或黃昏時，色溫較低，色彩偏黃。

在人工光源的選用，會因為想要營造的環境氣氛選用偏標準色溫的白光，或偏暖色的黃光。

一般智慧型手機都具備自動白平衡功能，但是在混合光的情形下，色溫偏藍偏黃不容易找到白平衡。所以要拍出標準色溫的影像，要避免不同色溫在同一處的相互干擾。

右上圖，是以暖色系的投影燈為照明空間，顏色整體偏黃，經過手機環景攝影後，手機自動做白平衡設定，影像多數是正常色溫，但是在靠窗的天花板與隔板，則呈現校正後偏藍的顏色。也就是原本正常色溫的日光，被校色成偏藍的狀態。

右下圖，為彰化顏氏牧場，其照明採天窗日光，再補充投影燈增加溫暖色光。以手機做紀錄時，標準自然光的影響比較多，保留了自然光的標準色溫。相對的，被黃色色溫投射燈照到的地方就呈現偏黃之結果。

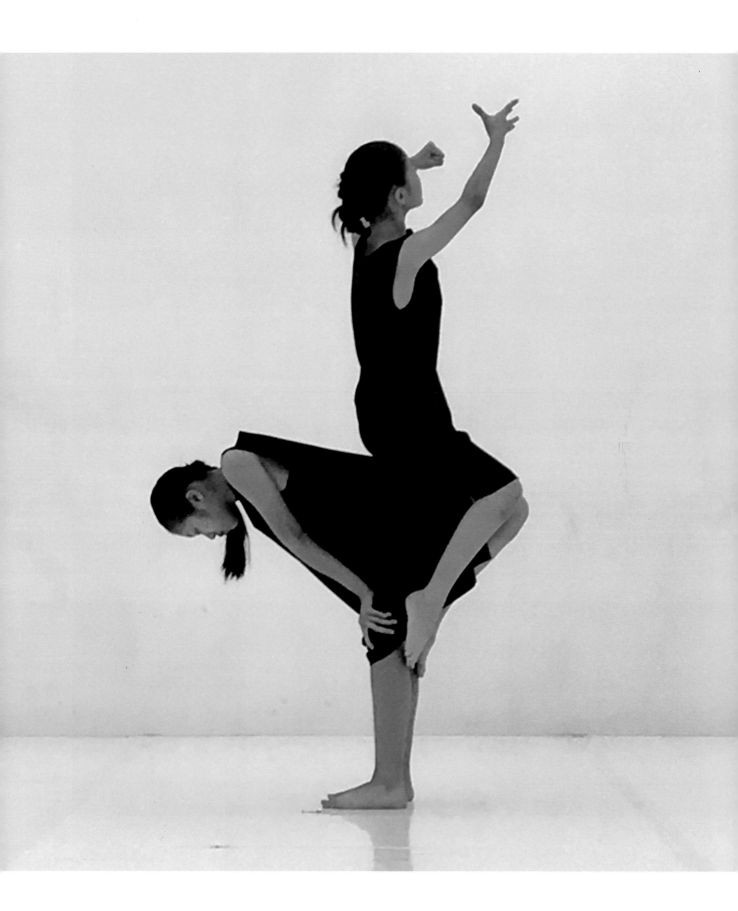

48

# 濾鏡

目前有這些基本設定，個人隨自己的偏好運用。

原圖、鮮豔、鮮豔暖色、鮮豔冷色、戲劇、戲劇暖色、

戲劇冷色黑白、銀色調、復古。

舞者：純白舍舞團

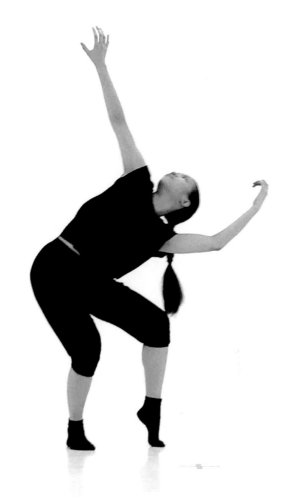

左圖是手機本身可以調的一個狀態。

上圖與右圖則是轉到 photoshop 再經過加亮處理。

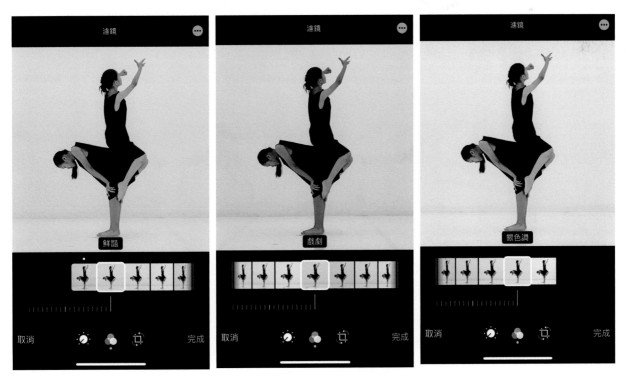

# 裁切

這部分有三種設定，分別是：

1. 旋轉與鏡射
2. 校正、直向、橫向。

接近透視調整，相當於傳統 45 相機可做透視調整的一個功能轉換。這個透視調整的形式是來自建築攝影與空間攝影的一個概念，建築師不希望他蓋的建築因為透視效果，讓人誤以為這房子是下寬上窄，所以透過這樣的一個調整，讓人可以知道建築自上到下是一樣的寬度。

3. 裁切。

透過這個功能可把邊緣不預期的內容屏除，或著透過裁切，重新控制畫面長寬比例，或做畫面放大使用，不過這種裁切的放大，只會造成影像畫素的喪失，不適合再做放大使用。

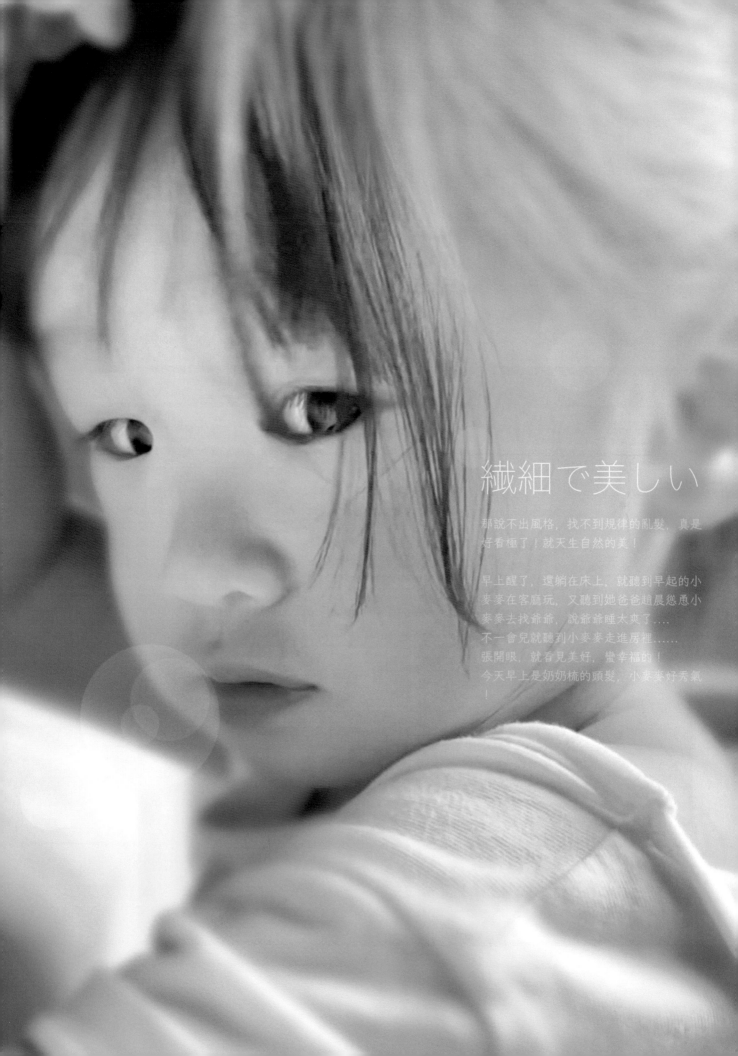

繊細で美しい

那說不出風格，找不到規律的亂髮，真是
好看極了！就天生自然的美！

早上醒了，還躺在床上，就聽到早起的小
麥麥在客廳玩，又聽到她爸爸趁晨慈惠小
麥麥去找爺爺，說爺爺睡太爽了⋯⋯
不一會兒就聽到小麥麥走進房裡⋯⋯⋯
張開眼，就看見美好，變幸福的！
今天早上是奶奶梳的頭髮，小麥麥好秀氣
！

# 原況照片

使用「原況照片」時，iPhone 記錄拍攝照片前後 1.5 秒的動態，因此不僅僅是拍攝一張照片，更能以動態和聲音捕捉當下的時刻。

同時，保有事後挑選照片的機會。

在傳統攝影裡，掌握按快門的時機很重要。亨利‧卡地亞．布列松 Henri Cartier-Bresson 是在攝影史，具有特殊地位的攝影家。在 24 歲得到人生第一台萊卡相機後步上攝影之路。他的 " 決定性瞬間 " 攝影理論影響了無數後繼的攝影人。

有許多攝影師為了保險，會用連拍來捕捉影像，以求不漏失好畫面。如今手機透過這樣的科技，讓人人都有機會保留到好畫面。

左圖：原況照片挑選

左頁：色調調整與完稿

53

### 三、攝影棚操作

手機攝影在室內攝影棚拍照有兩個注意事項：
A 是持續光的應用。B 是背景與曝光量。

# 持續光的應用

手機攝影必須使用持續光，在攝影棚的持續光源有三種。

## 1. 日光燈照明

在台灣每個空間基本上都裝有室內照明，以日光燈為主，這樣光源的應用雖方便，但有兩個缺點，一個是色溫不明確，有時候一個空間會有多種色溫的日光燈，白色，暖黃色等。第二是以室內照明為規劃，光線平均，這樣的影像較欠缺明暗反差之立體感。

## 2. 閃光燈的對焦燈

一般攝影棚備有閃光燈，閃光燈是由閃光燈與對焦燈所組成，對焦燈提供攝影者在按下快門觸發閃光燈前的照明，所以在混合多種照明光源的情況下，影像容易顯示這種鎢絲燈所產生的黃色色溫，產生偏黃的影像結果。

如果能夠阻絕其他光源的干擾，純以閃光燈的照明燈作為表現光源，多數手機的自動白平衡可以將偏黃的色溫校正成標準色溫。

## 3.LED 燈照明

近年 LED 燈的單價下降，照明度也提高，再加上色溫採標準色溫，運用 LED 燈照明作為商業攝影運用，也有越來越普及的趨勢。但因為照明區域較小，所以僅適合小物件的拍攝，主要是以量大，快速、影像解析度不需要高的網拍產業。

右圖：透過 LED 燈作為照明的手機攝影，木炭。

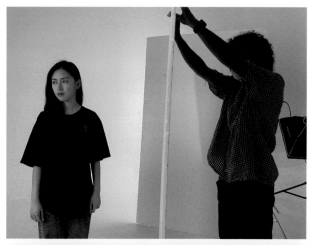

左圖：以閃光對焦燈為照明，右側日光進入畫面。
右圖：阻絕日光，手機自動校色更正確。

# 背景與曝光量

由於手機攝影是屬於自動曝光量的設定，一般在室外物件多元也豐富，多半不會察覺曝光量的多寡問題。但是在攝影棚，屬於人為背景，必然有白色背景或黑色背景的狀況。自動曝光系統的手機，會用影像畫面光量平均值來作為曝光量設定。

以人物攝影為例，當人物的背景全黑或全白時，很可能因為人與背景比例問題，手機攝影會顯示人的臉會在黑背景前過亮，在白背景前過暗。

所以當這個情況發生時，建議在按下拍照前，先點選螢幕主角臉部，以此為標準，做適當的曝光量控制。就可以避免人物攝影在黑背景曝光過度，或白背景前曝光不足的情況。

## 四、基本數位影像認識

# 檔案傳輸

手機影像傳輸可以保有原影像解析度的方法有三：

1. 以 Email 傳送。
2. 上傳雲端
3. 藍牙分享

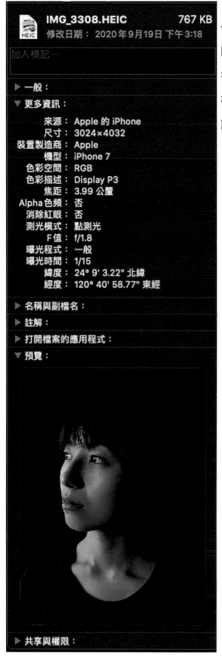

但不建議以 line 或 FB 上傳後再下載，這樣容易被降轉解析度。

# 解析度檢視

以本圖為例，手機藍芽傳送到電腦，再以顯示資訊檢視檔案，可得清楚之資訊，除了畫素面積之外，還包括拍攝之手機型號，拍攝地點經緯度等資訊。

# 輸出與設定

在緊接著的色彩模式轉換觀察，為掌握數值設定效果，會在這個階段就設定未來輸出尺寸。

在此同時以 A4(21 公分 X30 公分,300dpi) 與 A3（30 公分 x42 公分，300dpi）為基準尺寸做嘗試。以了解手機原始影像在大小輸出設定上的顯示差異。

輸入到 A3 圖檔，影像不足填塞所有空間，輸入到 A4，則影像超出範圍而有所溢出，或格放影像。

什麼是 HEIC 檔？它稱為「高效率圖檔格式（High Efficiency Image File Format, HEIF）」的圖檔是一種新的檔案格式。HEIF 檔案能同時存放多張圖像及其縮圖並支援連拍相片。

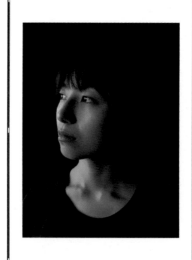

影像輸入 A4 的情形

影像輸入 A3 的情形

# 色彩模式轉換

接著我們以 A4 作為色彩模式轉換，藉此認識色彩模式與檔案量的縮減變化。並得以一比一展現在書頁上，觀察視覺效果。

A4 檔，RGB 模式，25.1 M

A4 檔，grayscale 模式，8.38 M

A4 檔，bitmap 模式，1.05 M

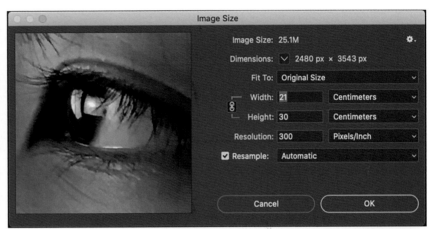

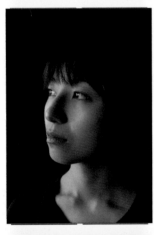
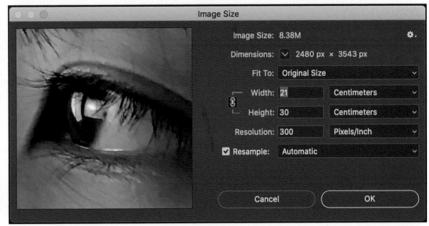

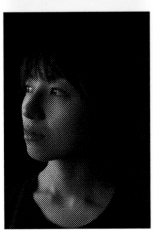
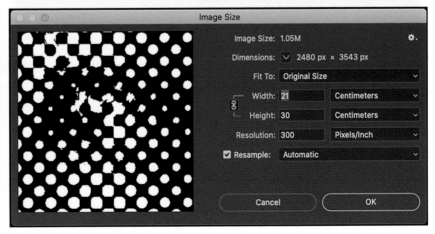

# 半色調網屏

在色彩模式轉換過程，可以觀察到影像色版越少檔案越小。灰階只剩下 RGB 的 1/3。

同樣是灰階影像，如果用 Bitmap 黑白兩色階，取代有 256 階調的灰階，檔案又會小到 1.05m。

也可以在轉換點陣 Bitmap 的輸出 output 設定觀察到，52line/inch( 每英吋線數)，就是一個灰階狀態。不過這樣的灰階到點陣轉換真正的用途不是在縮小檔案量，而是在一種設計表現，模擬報紙印刷圖片效果的新聞感，不過當報紙即將走入歷史，這種印象可能也會消失。

轉換成點陣圖型還有一個作用，可以用在只能用黑白兩色做表現的工業加工，像是噴砂或雷雕等應用。

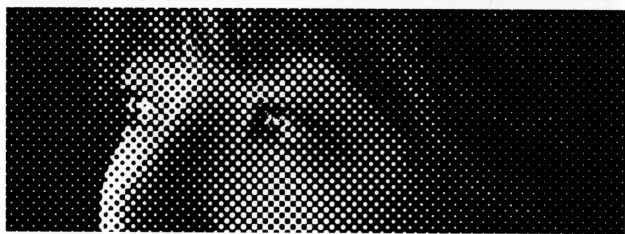

上圖是 52line/inch 效果，下圖是 12line/inch 效果

# 雙色調

在點陣體驗後，可以再把點陣轉為灰階，再轉成
Duotone 雙色調模式，設定單色調類型為雙色
調，然後選擇配色，成雙色調。

但在設定時特別注意，第二色的分佈曲線請調整
成反斜線，第二個色彩才能填補原有黑色以外的
白色區域，而展現效果。

如範例，藍色填補點陣的黑色，黃色填補點陣的
白色。

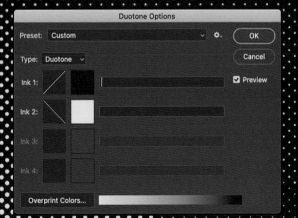

# 半色調
# 合成彩色表現

點陣圖是一種轉換後的紋理，在影像尺寸固定好，做完轉換後的結果，可以回貼到原來的 A4 圖形裡，成為一個圖層，然後可以透過圖層模式改變，讓網點以多種變化與原有彩色影像做結合，而有不同的效果。

左圖示範是 Multiply 疊印效果，右圖是 Soft Light 柔光效果。

此外，如果圖層的透明度 Opacity 也可以做設定，讓效果的變化更多樣。

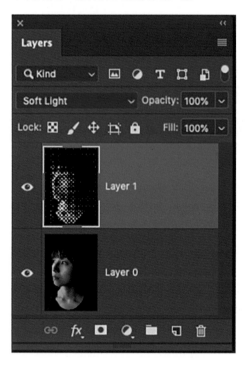

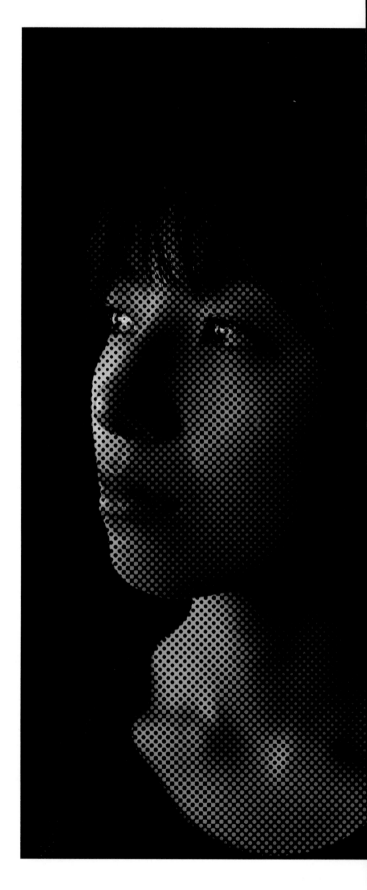

模特兒：熊伶毓

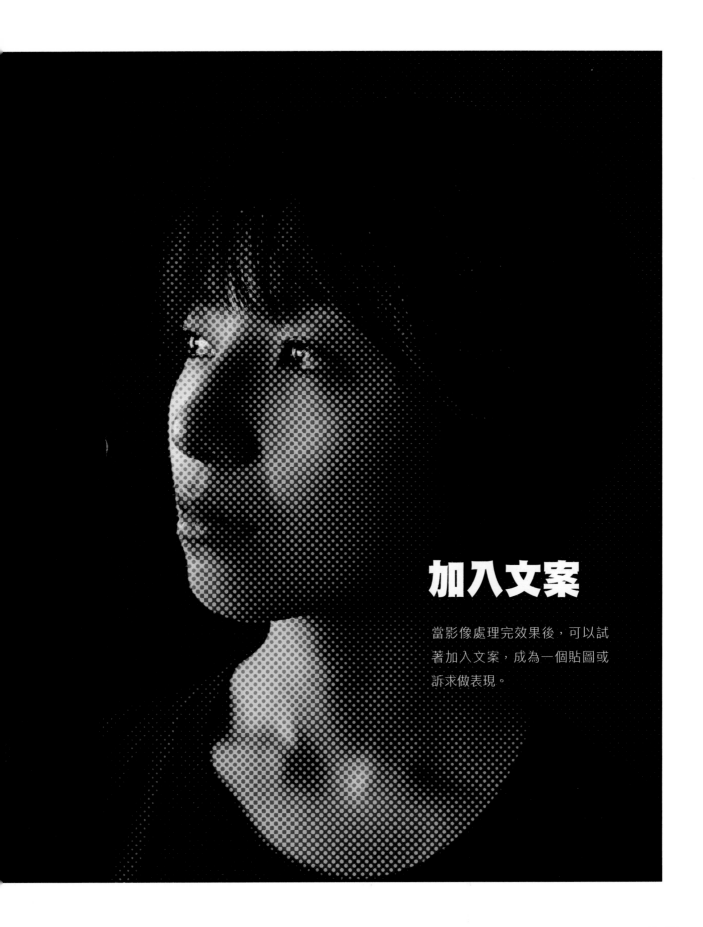

# 加入文案

當影像處理完效果後，可以試
著加入文案，成為一個貼圖或
訴求做表現。

# 雙色調
# 與情緒配色

在設計內容裡，色彩的應用也是有科學性的，色彩也是文化溝通的符號元素。

為了讓學生在使用色彩的時候更具目的導向，更精確地使用色彩傳達訊息，所以圖例的示範成果，是要求學生配合四個表情「喜、怒、哀、驚訝」來做選色。

左頁
右上：劉馥慈
左下：廖姵妍
右下：林玟琪
右頁：黃怡融

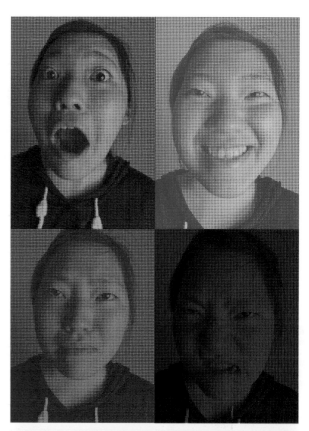

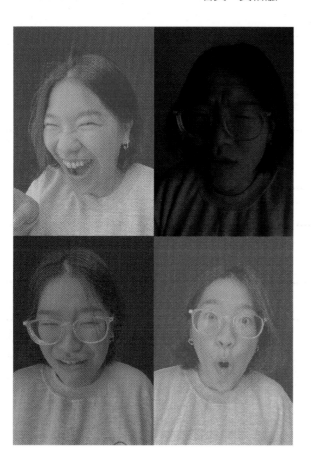

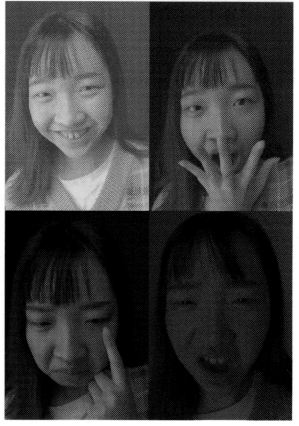

63

# 網點圖層應用
# 與標語文案

影像加文字可以增加影像內容的豐富性，讓影像有應用的價值。

透過個人經驗發想系列文案，可以更具共鳴與訴求。

在當今自媒體的發展趨勢，文案的運用練習是一個重要課題。

左頁
右上：黃士媗
左下：廖姵妍
右下：施凱琳
右頁：林玟琪

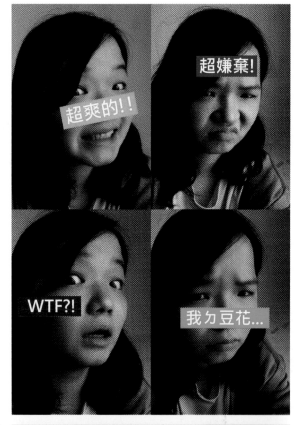

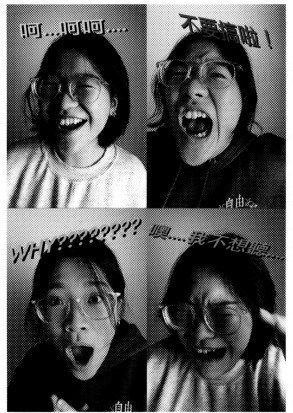

# 美的觀察
# 與感受

手機因為可以隨身攜帶，所以能成為美的觀察與美感培養的紀錄工具。透過旅行，看到山水自然美景，與特別時刻的那一道光。透過飲食，欣賞心思細膩的廚藝家，為我們帶來食材的形色與品味。欣賞工藝家作品，讓我們認識素材的成形與水火歷練後的轉換。

在積累了各式美好的體驗，這記憶在日後才有辦法在空無一物的攝影棚，無中生有的成為構想。當攝影技術與工具普及，能顯示獨特性與差異化的就是個人美感的涵養，雖然有點抽象，但從第一單元各類攝影師不約而同地強調美感培養的重要性，可見其重要性。

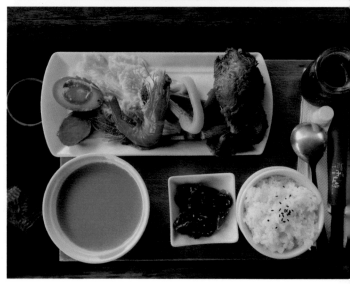

RART 4
商業攝影人物篇

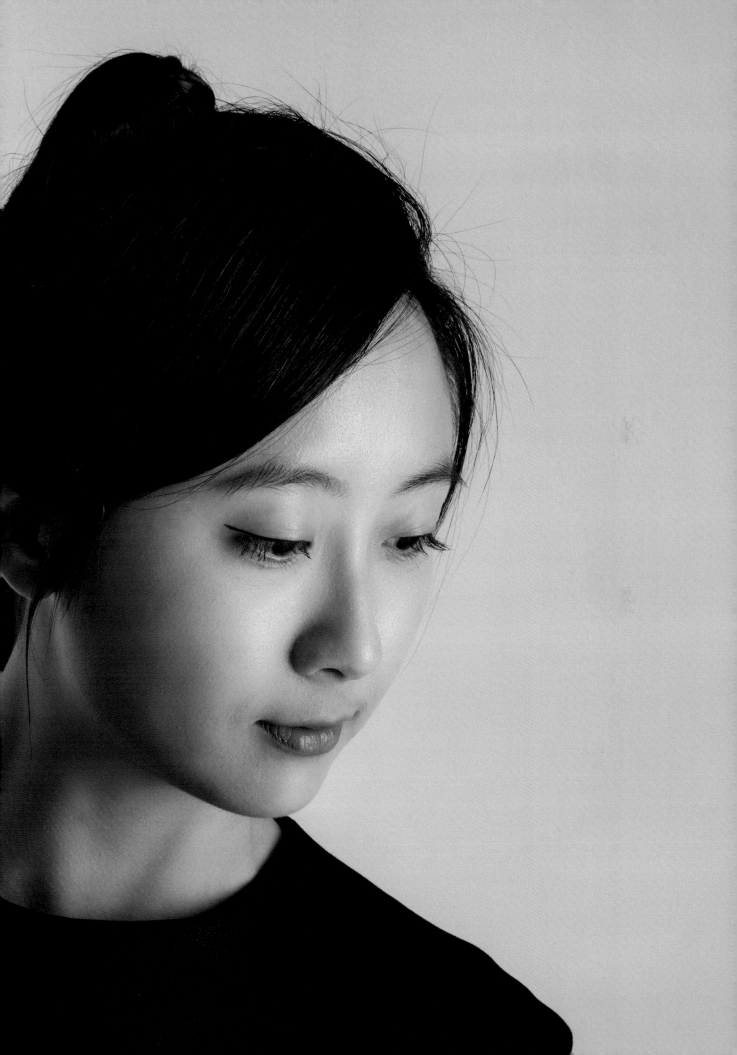

## 一、拍照前相機檢視與設定：

# 影像格式

1. 影像解析度請設定 RAW 檔。

現在一般商業攝影會使用的檔案格式以 RAW 檔為主，各家相機有其檔案格式，像是 Nikon 的 RAW 副檔名是 NEF，Canon 相機的副檔名是 CR2。

2. RAW 檔指的是經由相機的影像感應器獲取且未經過任何處理的影像資料；命名為 RAW 是因為資料是未加工過的。RAW 檔影像檔案大小比 JPEG 檔影像的大。

| | | |
|---|---|---|
| 白芷.NEF | 2021年6月16日 下午10:45 | 41.5 MB |
| 石斛.NEF | 2021年6月16日 下午10:44 | 41.3 MB |
| 杜仲.NEF | 2021年6月16日 下午10:45 | 40.5 MB |
| 杜仲 2.NEF | 2021年6月16日 下午10:46 | 40.4 MB |
| 辛夷.NEF | 2021年6月16日 下午10:47 | 41.1 MB |
| 辛夷 2.NEF | 2021年6月16日 下午10:46 | 40.8 MB |
| 杭白菊.NEF | 2021年6月16日 下午10:48 | 41.5 MB |
| 金銀花.NEF | 2021年6月16日 下午10:48 | 41.1 MB |
| 倒地蜈蚣.NEF | 2021年6月16日 下午10:48 | 40.8 MB |
| 珠貝母.NEF | 2021年6月16日 下午10:48 | 40.8 MB |
| 淮山（山藥）.NEF | 2021年6月16日 下午10:48 | 40.5 MB |
| 淮山（山藥）2.NEF | 2021年6月16日 下午10:46 | 40.8 MB |
| 淮山（山藥）3.NEF | 2021年6月16日 下午10:47 | 40.8 MB |
| 麥門冬.NEF | 2021年6月16日 下午10:48 | 41.2 MB |
| 黃耆.NEF | 2021年6月16日 下午10:47 | 41.5 MB |
| 黃連.NEF | 2021年6月16日 下午10:47 | 40.4 MB |
| 當歸.NEF | 2021年6月16日 下午10:48 | 40.9 MB |
| 熟地黃.NEF | 2021年6月16日 下午10:48 | 40.1 MB |
| 熟地黃 2.NEF | 2021年6月16日 下午10:47 | 40.5 MB |

3. RAW 檔需要比較特定的軟體來進行開啟與調整，經轉換為一般 PS 或其他可以用的檔案格式。Photoshop 本身也可以開啟 RAW 檔，但要注意 PS 版本與新相機所提供的 RAW 檔出品時間差異，如果 RAW 檔較新，PS 還需要更新轉換程式才能開啟 RAW 檔。

4. RAW 檔與 jpg 檔的差異是位元深度，jpg 檔的位元深度是 8bit，2 的 8 次方，提供 RGB 每單色 256 個色階，RGB 的組合是 1600 萬個顏色。RAW 檔的位元深度是 12bit，提供 RGB 每單色 4096 的色階，RGB 的組合更是超過 680 億以上！由此可知，影像的位元數越高，越能細膩詮釋色彩的色階變化。

色階模擬，當色彩表現色階不足時，就會產生明顯的色階現象。

32 階

256 階

# 感光度設定

感光度的數值請設定 ISO100。

1. 絕對不要設定 AUTO 自動。因為相機的測光表會在模擬燈的情況下測得一個光線不足需要高感度的數值，可是快門開啟後閃光燈會加入曝光值，那肯定得到一個曝光過度的影像。

2. 隨著光線的不足，往上調高感光度，感光度越高，畫質越差，雜訊明顯。

3. 一般在攝影棚使用閃光燈作為照明時，感光度的設定會以 100 為標準。最常出現的錯誤是，相機共用的時候，有人可能是採自然光拍攝，如果是在夜晚拍攝有可能感光度會被調到 800 以上，如果誤用，會造成影像畫質不佳的狀況。

攝影棚閃光燈光源充足，ISO100

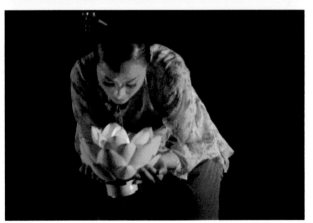

舞台表演舞台燈昏暗照明氣氛，ISO1000

73

# 鏡頭選用

攝影棚拍攝，建議選用 50mm 以上。

廣角至中距離的變焦鏡頭，建議維持在 50mm–135mm 之間，除非是特別題材的表現，否則不要使用廣角焦段，這樣容易讓影像產生透視變形。

# 快門設定

使用相機建議的閃光燈同步快門

1. 一般這個快門數值是 1/125 或 1/250，依據相機出廠建議。

2. 如果快門速度太高，會造成影像局部有陰影的情況，速度越高陰影越大片。

3. 如果快門速度是低於同步快門，現場持續光會隨著快門速度越慢，越會增加線持續光在影像色得上的影響，偏黃或偏青。有些攝影師會運用這個特性做影像色調的經營。

# 光圈設定

攝影棚的光圈可以從 F8 或 F11 開始測試。

1. 在閃光燈攝影棚，感光度是固定的，快門是固定的，唯一會調整的就是光圈。

隨著棚內閃光燈的強或弱，對應光圈數值的高與低。用 F11 做測試，影像過亮，就把光圈調小成 F16 或 F22。如果還是曝光過度，光圈無法再小，就將閃光燈強度調弱，以找到適合的攝影光量。

2. 反之，F11 拍攝的影像過暗，是可以朝大光圈調，但更建議試著把閃光燈的強度調大，來增加光量。因為過大的光圈會造成像影像的清晰範圍變小。

3. 也因為閃光燈的使用，多數的光圈設定會在 F8–22 之間，所以不會產生淺景深效果。

## 二、攝影棚設置

# 背景設置

在攝影棚內，要做背景的佈置可以是特別打造的攝影牆，電動背景紙、背景布，或是壁報紙黏貼在簡單的架上。一般在牆面與地面會處理成 U 型狀態，讓拍攝時不會有一個折角產生陰影，影像畫面完整。

專業的攝影棚可以讓攝影工作快速順利的完成。但在一些拍攝現場，也可以利用現場物件作簡易攝影棚佈置。

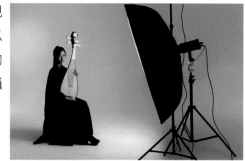

攝影棚 U 型牆，擴大攝影可用場域。

攝影棚電動 U 型布幕。

在幼兒教室用壁報紙佈置攝影平台

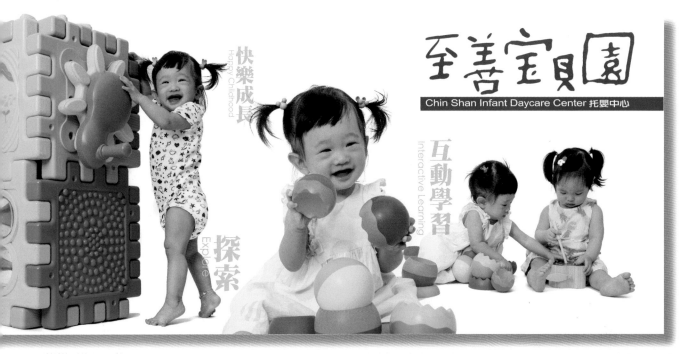

至善寶貝園

Chin Shan Infant Daycare Center 托嬰中心

快樂成長 Happy Childhood

探索 Explore

互動學習 Interactive Learning

互動學習 Interactive Learning

快樂成長 Happy Childhood

探索 Explore

呵護 Care

好餓的毛毛蟲
艾瑞·卡爾 立體洞洞書
45

以本圖為例，托嬰中心業主需要製作兩個店面的櫥窗海報，寬 240 公分 X 高 100 公分。

1. 在教室內以白壁報紙佈置簡易攝影棚，完成需求角色與動作元素拍攝。

2. 接著以去背方式完成影像元素準備，然後開啟製作檔案 240x100 公分，然後將各影像元素導入，完成排版輸出。

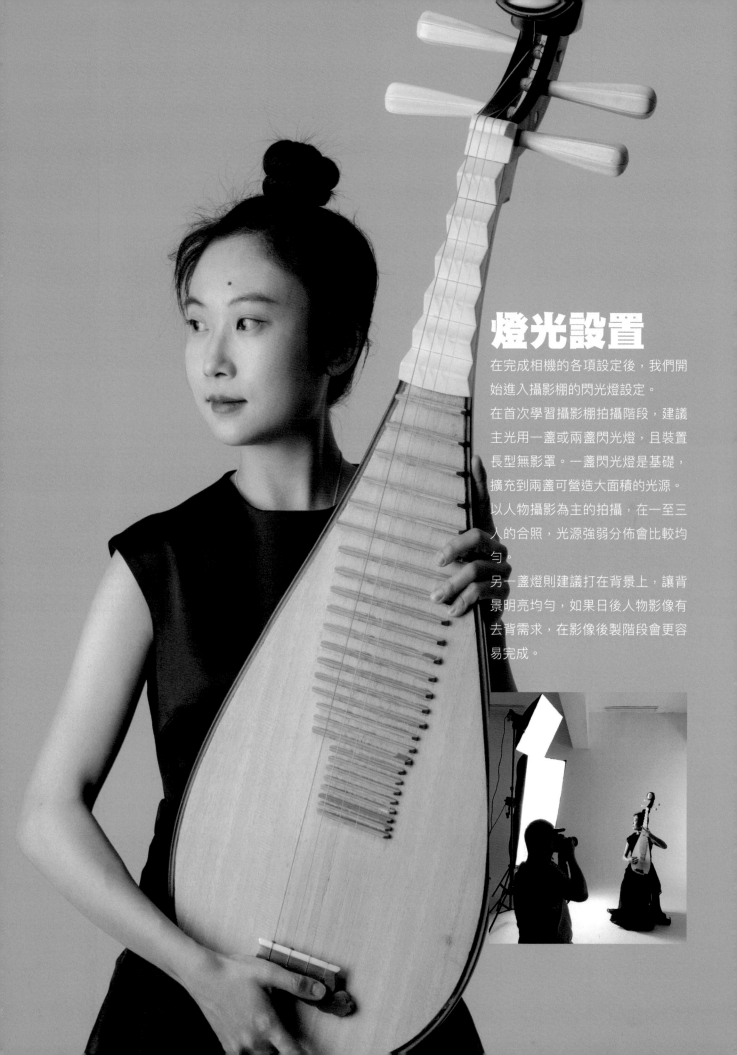

## 燈光設置

在完成相機的各項設定後，我們開始進入攝影棚的閃光燈設定。

在首次學習攝影棚拍攝階段，建議主光用一盞或兩盞閃光燈，且裝置長型無影罩。一盞閃光燈是基礎，擴充到兩盞可營造大面積的光源。

以人物攝影為主的拍攝，在一至三人的合照，光源強弱分佈會比較均勻。

另一盞燈則建議打在背景上，讓背景明亮均勻，如果日後人物影像有去背需求，在影像後製階段會更容易完成。

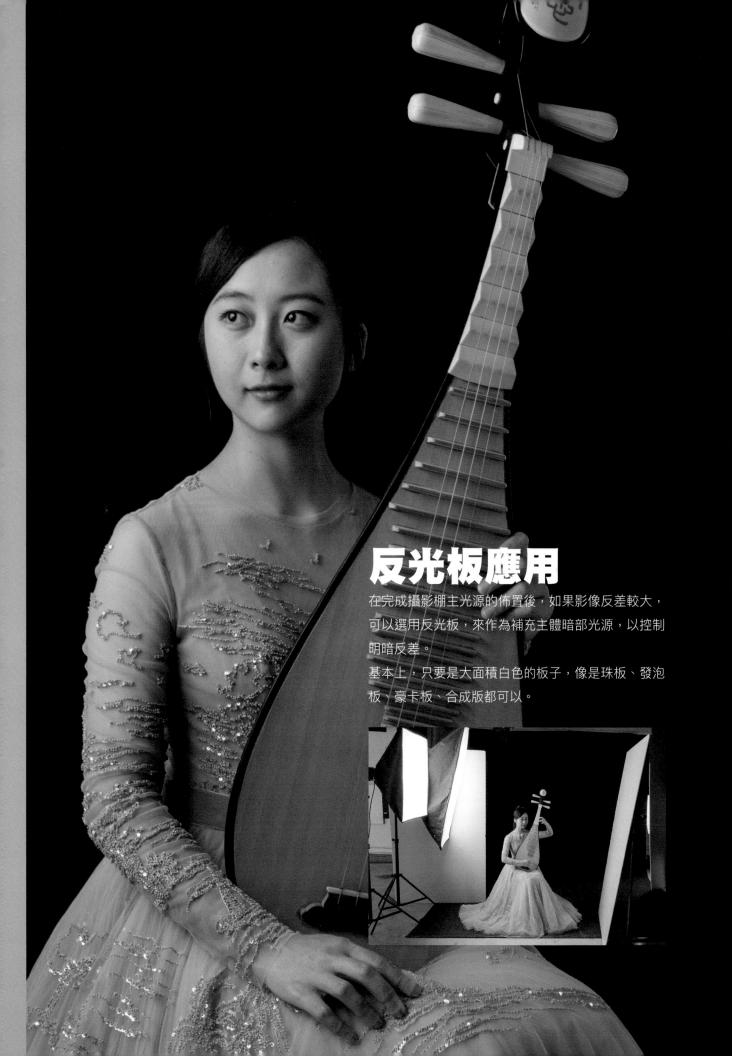

# 反光板應用

在完成攝影棚主光源的佈置後,如果影像反差較大,
可以選用反光板,來作為補充主體暗部光源,以控制
明暗反差。

基本上,只要是大面積白色的板子,像是珠板、發泡
板、豪卡板、合成版都可以。

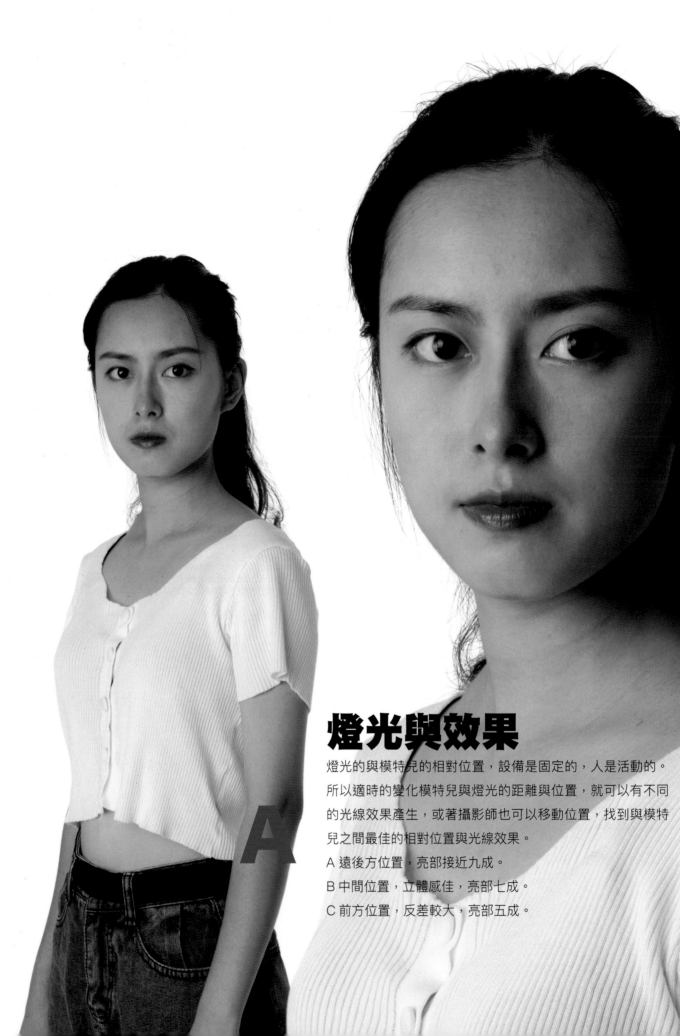

# 燈光與效果

燈光的與模特兒的相對位置，設備是固定的，人是活動的。
所以適時的變化模特兒與燈光的距離與位置，就可以有不同
的光線效果產生，或著攝影師也可以移動位置，找到與模特
兒之間最佳的相對位置與光線效果。

A 遠後方位置，亮部接近九成。

B 中間位置，立體感佳，亮部七成。

C 前方位置，反差較大，亮部五成。

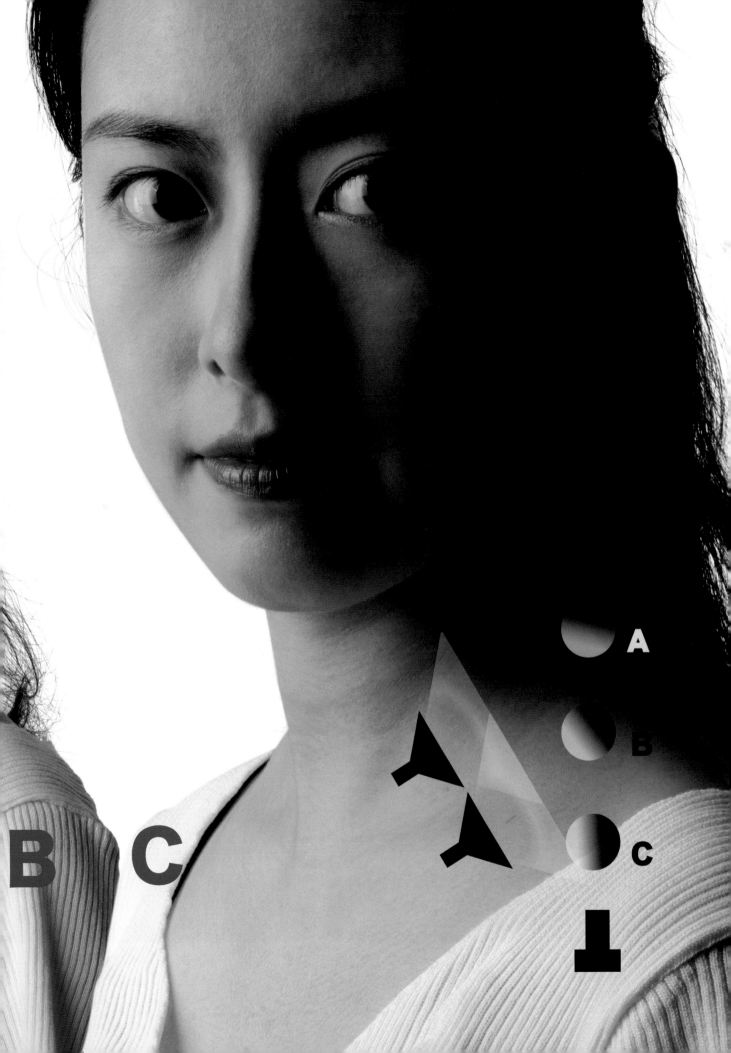

# 反光板與距離

當主光設置完成後，即可開始試拍。

對於降低拍攝人物的暗部反差，可以準備一面反光板。然後從沒有加反光板開始，測試反光板與主角之間的距離，從暗到亮，會有不同反差的一個表現。

最終再取最符合的明暗反差，佐以特定距離的反光板進行拍攝。

 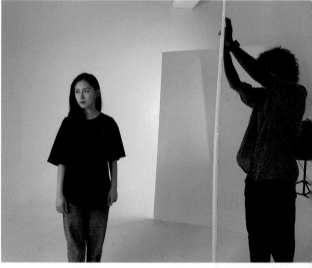

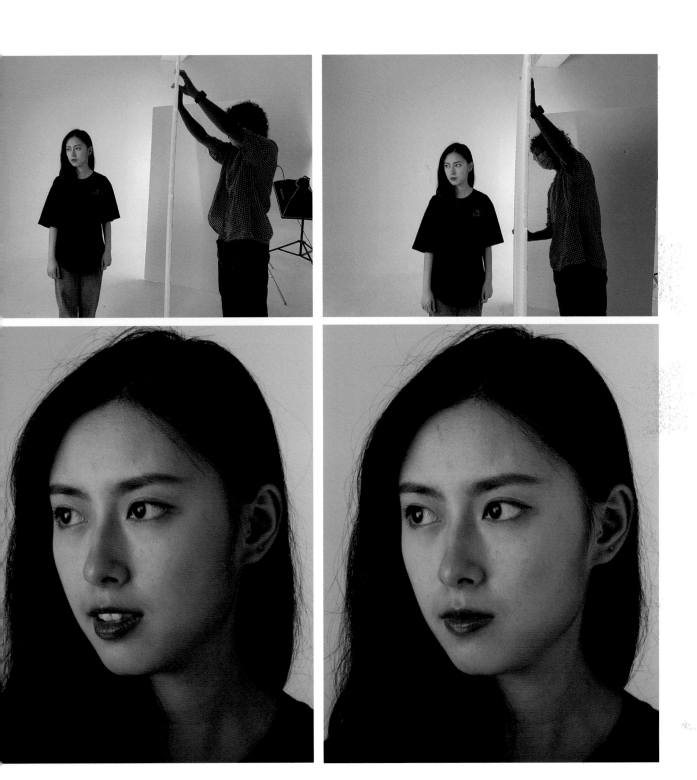

## 三、人物拍攝實務
# 姿勢參考

在人物攝影實拍過程，如果被拍攝人物不是專業模特兒，多數的人在攝影棚上會變成不自主的尷尬，更別說是要擺什麼動作或做什麼表情。

所以建議在上台拍照前，要先做資料搜集，思考後，再依參考圖片跟攝影師討論該有什麼樣的光線、姿勢與表情，然後進行準備與拍攝。第一階段完成後，時間如果寬裕，才有第二個階段的自由發揮與即興演出。

男性儀態參考　　　女性儀態參考　　　特寫含手勢參考

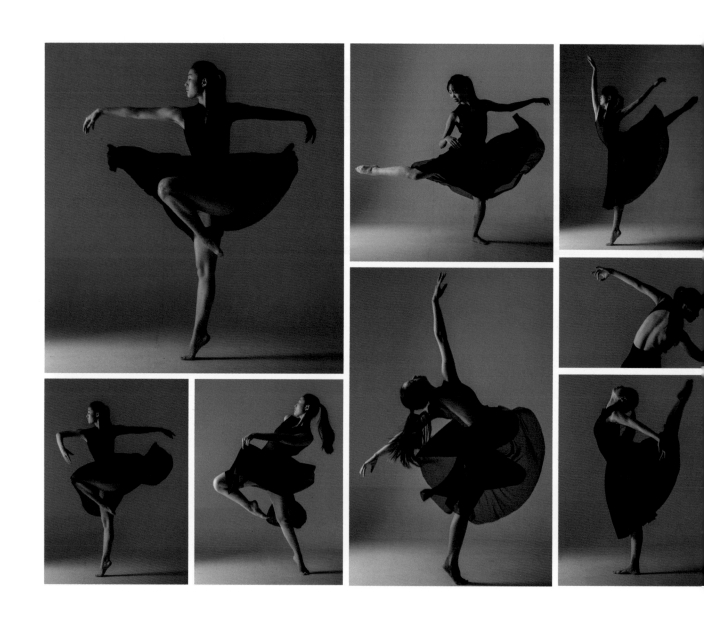

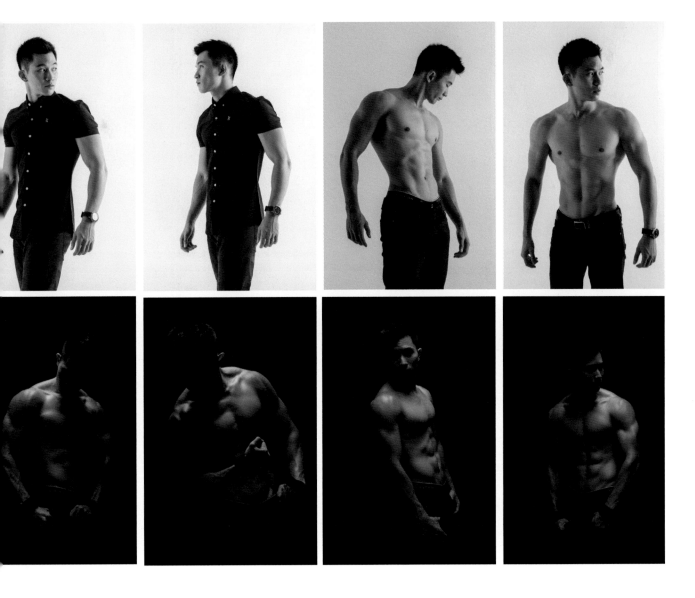

# 面向與訊息

在攝影表現中，人的臉部面向與眼神，都可以是
一種訴說的語彙：

眼神向光，可傳達迎向光明或期盼意味。

眼神直視鏡頭，則有對話或訴求之意味。

臉部背光，則有含蓄、退縮、隱藏或躲避。

## 偽刺青影像合成

人物攝影與商品之間，可以有許多型態表現。透過簡
單的圖層模式設定（色彩增值 Multiply），再以 70%
的不透明顯示，可以做一個偽刺青效果。

刺青插畫設計：陳婉如

模特兒：梁珈瑄

攝影：黃馬鳳

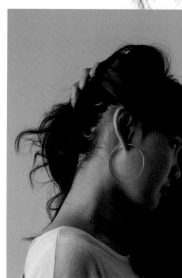

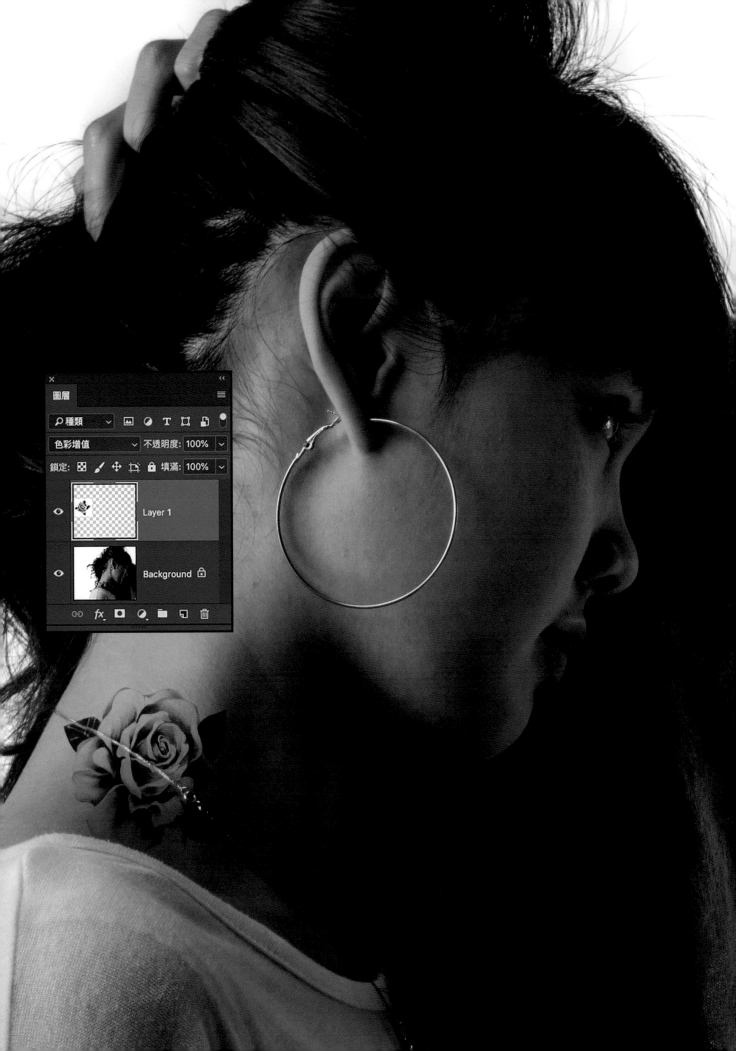

圖層

🔍種類 ⌄  🖼 ◑ T 🔲 🏳

色彩增值 ⌄  不透明度: 100% ⌄

鎖定: 🔲 🖌 ✛ 🏳 🔒 填滿: 100% ⌄

👁  Layer 1

👁  Background 🔒

🔗 fx ◻ ◑ 📁 🗔 🗑

# 取景與角度

在拍照時，攝影師會根據視覺效果來做角度變化的拍攝。就像婚紗攝影會以廣角鏡頭配合仰角來表現氣勢。（參考第一單元婚禮攝影師許良州作品）

或考慮視覺心裡的層面，來經營畫面：

「俯角」的全盤掌握。

「水平」呈現地位對等與親切感。

「仰角」呈現主角被仰望的一種氣勢與威嚴感。

「鳥瞰」則是展現如鳥、如天神般的全盤掌握，也可用在解決一種被圍繞狀態的內部窺探。

模特兒：邱新衣、邱心悅

# 取景與距離

尋求各面向捕捉的人物攝影，攝影師會做全方位的影像紀錄，像是臉部特寫，半身、大半身與全身。所以在畫面中也會紀錄到不同範圍的畫面，像是運鏡的距離變化，遠觀全身姿態，近觀面部神情。

如果是以定焦鏡頭的概念來看，是模特兒與攝影師的距離變化。如果是以變焦鏡頭進行拍照，則是鏡頭釐米數的變化。

## 四、影像處理

# NEF
# 調色與轉檔

NEF 檔與 Lightroom 運用（Photoshop 轉檔應用）

調色原則

1. 曝光量的調整，過暗過亮先調到適合光度，觀察柱狀圖表的分佈。不過很多的人物表現，為了展現女子的美白，都會將曝光亮調高，呈現潔淨氣質。

2. 白平衡設定，在影像中尋找黑灰白的參考點，像是背景的黑灰白，或是配件上的黑灰白均可作為白平衡參考點。（白平衡點的尋找）
（如果在拍照時請模特兒拿一張白紙，拍下來後作為一個參考基準也是很方便）

3. 亮部設定，如果影像亮部少了層次與細節，就做這部分的調整以顯示亮部細節。一般注意白色衣服的紋理顯示，或臉部的亮面細節。

4. 暗部細節，如果影像的暗部細節不清，或暗部過暗，少了層次與細節，就做這部分的調整以顯示暗部細節。一般頭髮的發絲細節或暗色衣服的紋理展現。

5. 批次處理，Lightroom 有批次處理的功能，同個拍攝現場，在調完第一張後，其各項設定可以拷貝複製，在第二張以後貼上應用，可加速影像處理時間。

6. 輸出設定，一般是設定輸出解析度，根據輸出檔案需求，設定輸出解析度與檔案格式。

上對照：在一定曝光範圍，曝光量隨偏好設定。

中對照：當影像調亮時，要做一定程度的亮部細節保留。

下對照：暗部髮絲的細節，也可以透過介面的暗部調整設定來展現。

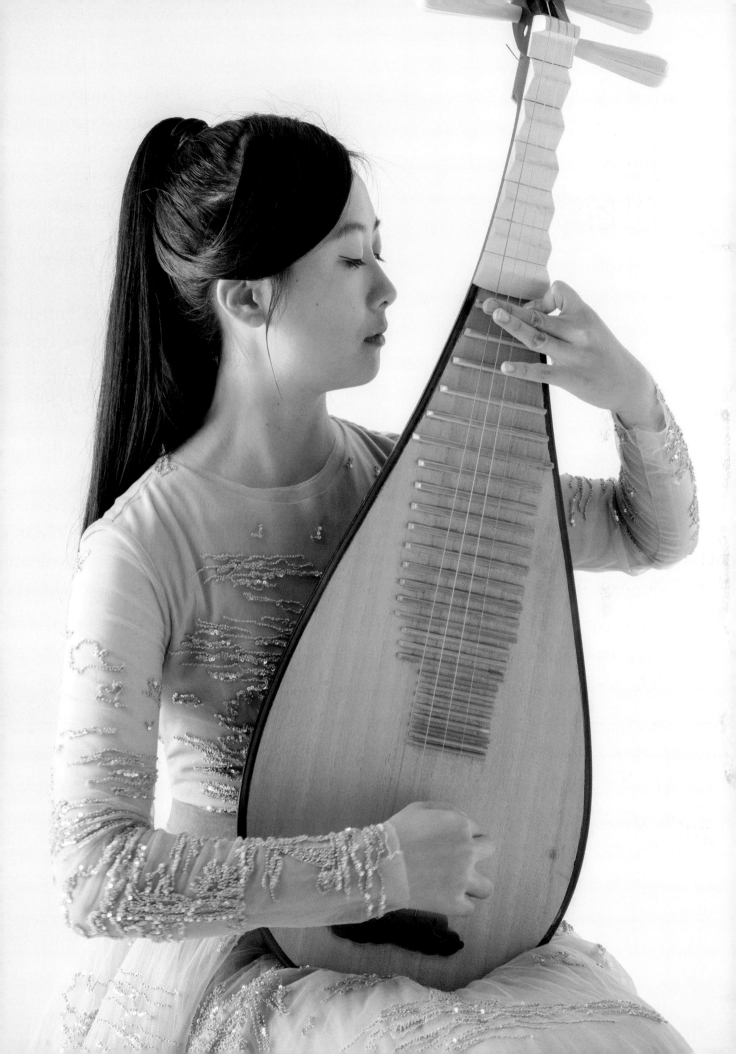

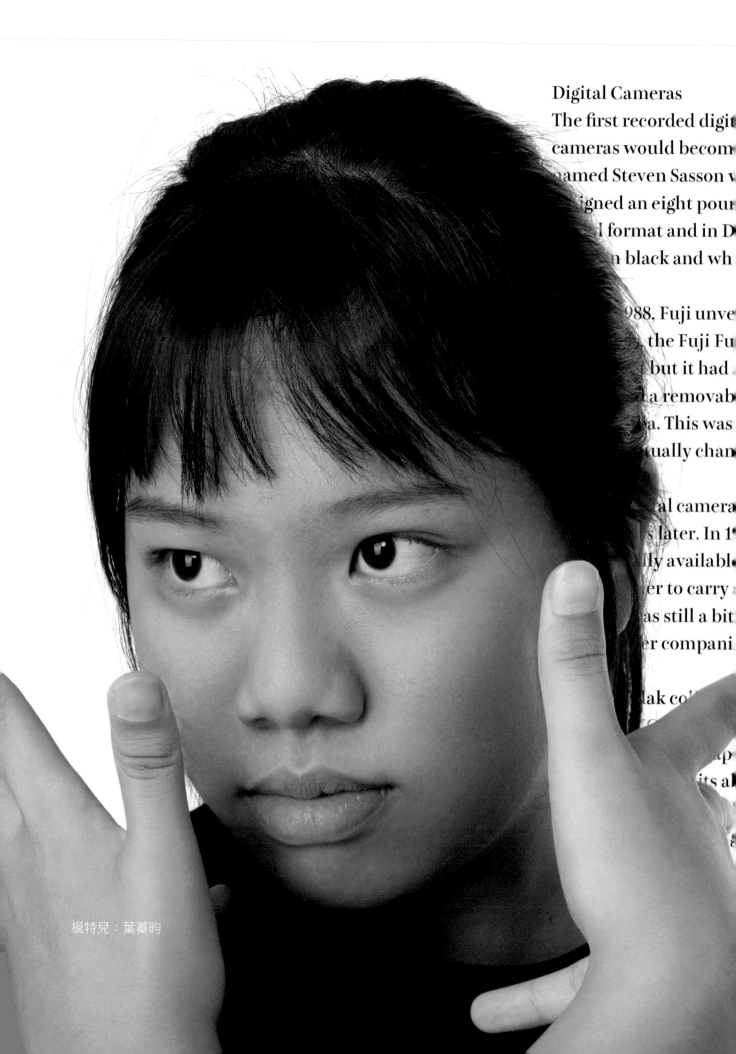

Digital Cameras
The first recorded digit
cameras would becom
amed Steven Sasson v
igned an eight poun
l format and in D
n black and wh

988, Fuji unve
the Fuji Fu
but it had
a removab
a. This was
tually chan

al camera
s later. In 1
ly availabl
er to carry
as still a bit
er compani

ak co
p
its a

模特兒：葉蓁昀

# 美肌

手機的美肌功能是運用模糊的方式去皺去斑，雖粗糙但簡便，也只限於手機平台的閱讀。

這裡的美肌示範是基於印刷輸出的需求，所以同樣是在做美肌，這裡的品質標準是展現有毛細孔的肌膚質感。

感謝學生葉蓁昀的提供肖像權。

當在 Photoshop 開啟影像後，首先顯示圖層，並複製背景圖層兩次，最上層命名「肌理」層，中間命名「色彩」層。透過這樣的一個設定與後續處理，將影像得以分開處理質地與色彩，以做更精確的影像處理。

接著關閉「肌理」層，處理「色彩」層。
使用高斯模糊，數值設在 12 左右進行模糊處理。本圖原始檔解析度是 7360×4912 畫素，檔案的大小與模糊數值的設定有比例關係。

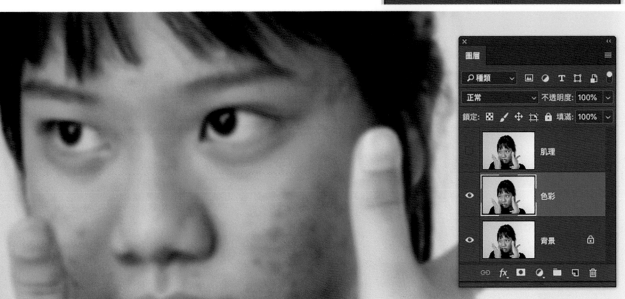

「色彩」層的模糊處理除了作為後續的影像色彩供應。另一個功能是提供「肌理」圖層在運算時的差異數據，以產生「肌理」層的細節。

接著顯示並切換操作「肌理」層。
在影像下選擇套用影像 apply image 視窗，進行相關設定。

1. 圖層選擇：「色彩」層。

2. 混合模式選擇減去 Subtract。

3. 縮放 scale:2

4. 畫面錯位 offset 設為 128

數值設定為各網路美肌教學經驗值。

這時「肌理」層會以灰階具紋理的樣態顯示。這個紋理就是我們要用的肌理細節。

5. 接著將「肌理」層的顯示模式改為：線性光源 Linear Light。完成這樣的準備就可以開始我們的美肌作業。

有質感的美肌

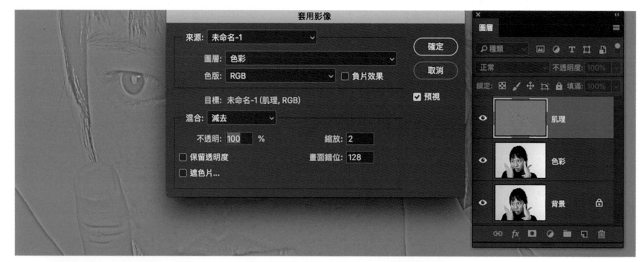

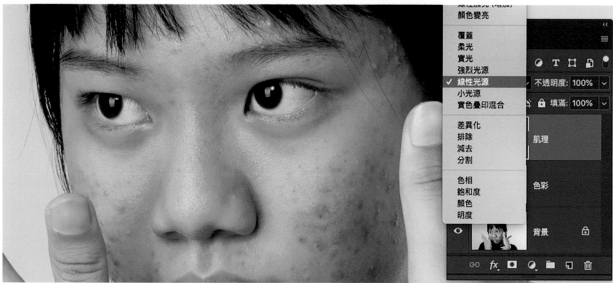

## 兩個重要原則與檢視要點：

1. 在「色彩」層，只處理色彩。
必須用設定過羽化值的套索圈選工具
（羽化值約 25）。且只做高斯模糊處理
色彩（模糊值約 30 畫素）

2. 在「肌理」層，只用橡皮圖章。
在肌理平順區取樣，再覆蓋到需要撫平
的區域。橡皮圖章的作用範圍建議稍微
大過青春痘之大小即可。

## 錯誤示範：

左圖：正確做法成果。

中圖：在「肌理」層用模糊工具，會
導致區塊喪失質地。

右圖：在「色彩」層使用橡皮圖章，
會容易產生白斑或黑痣在影像上。

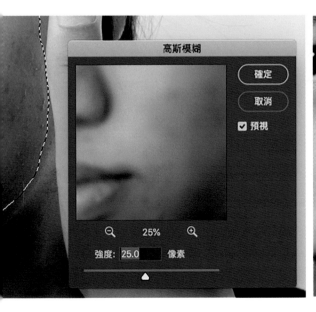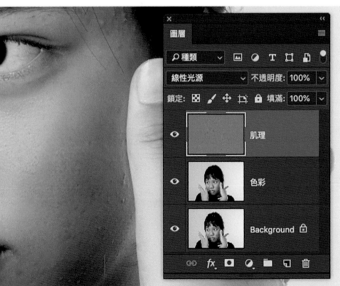

# 去背

去背是為了整理影像背景所發展的技術，根據主體邊緣特性，概分為兩種：

1. 鋼筆工具與路徑。適用完整邊緣之影像，特別是工業產品。

2. 色頻與髮絲去背。適用帶有毛髮邊緣之細節影像，像是人物的頭髮，或有毛邊之衣服。

在影像取得後第一件事，就是分析影像，哪些部分使用路徑去背，哪些部分使用髮絲去背。以本圖為例，手指與臉頰屬於平順邊緣，影像顏色較淡，所以適合以路徑完成去背。其他部分則可以用色頻髮絲去背完成，然後合併兩去背內容成為一個完整去背影像。

所以當影像開啟後，先複製背景圖兩次，一個用於髮絲去背，一個用於路徑去背。

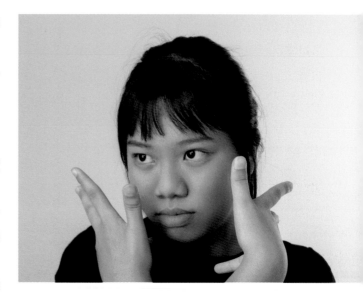

首先選用鋼筆工具開始做點選，將手指與臉頰的部分透過鋼筆工具點選適當邊緣，再透過貝茲曲線勾勒影像輪廓。直到起始點與終點銜接，完成路徑範圍的封閉。

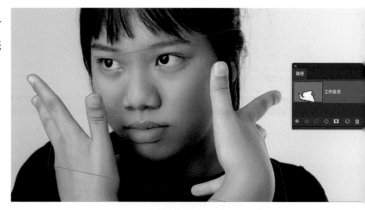

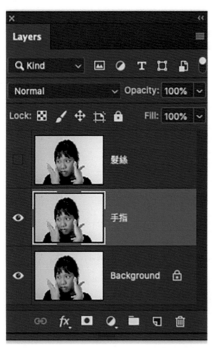

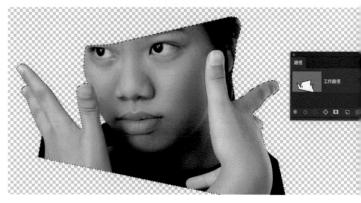

完成封閉路徑後，接著進行路徑轉圈選範圍的設定，點按路徑右上角選單，點選製作圈選範圍 make selection。

根據本圖的檔案 103mb，在跳出的視窗中設定羽化強度為 3。進行路徑轉圈選，然後去除背景即完成。
羽化數值的設定很重要，如果設為 0，影像邊緣會形成極銳利的邊緣，影像無法透過漸變融入背景，而顯突兀。

接著進行髮絲圖層的髮絲去背。
> 開啟色版介面，並將藍色版複製，用此建立色版髮絲遮罩，不影響原有影像的色彩分佈。

> 然後開啟影像下的色階，往左移動亮部三角形，讓影像樣變亮，背景變白。再往右移動中間調三角，讓影像中間調轉暗黑。這時影像成為高反差的狀態，有助後續髮絲去背遮罩的完成。

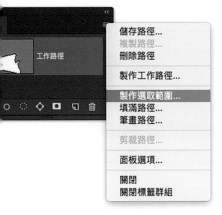

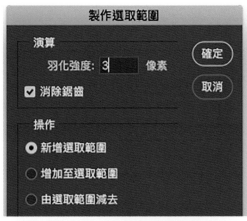

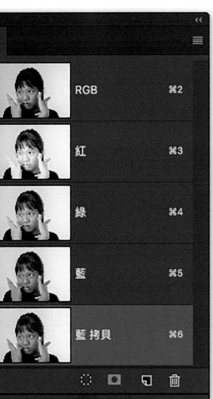

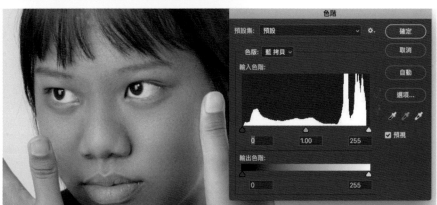

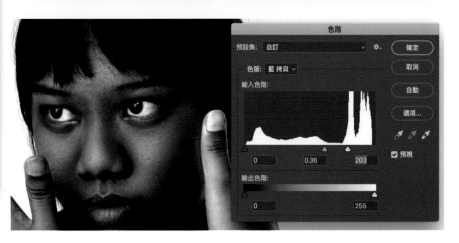

利用色階處理的色版仍不足以作為圈選使用。接著再使用加深工具，設定加深作用在陰影部分，這樣影像中只有深色的部分會有明顯加深作用，亮部比較不受干擾，用這個工具將髮絲深度強化。

接著用加亮工具，設定加亮作用在亮部，在髮絲邊緣將髮絲細節整理出來。
然後再以畫筆工具，將中間不容易處理的灰塗成黑色，如圖示狀態。即可完成髮絲去背的色版遮罩。

將色版遮罩直接拖移到下方圈選符號，色版遮罩立即在影像上轉換成圈選狀態，點按清除鍵，即可完成髮絲圖層上的髮絲去背動作。

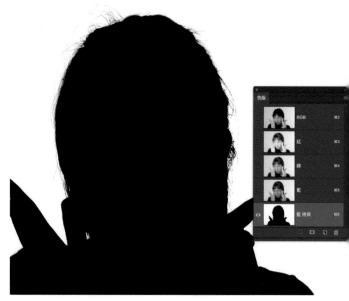

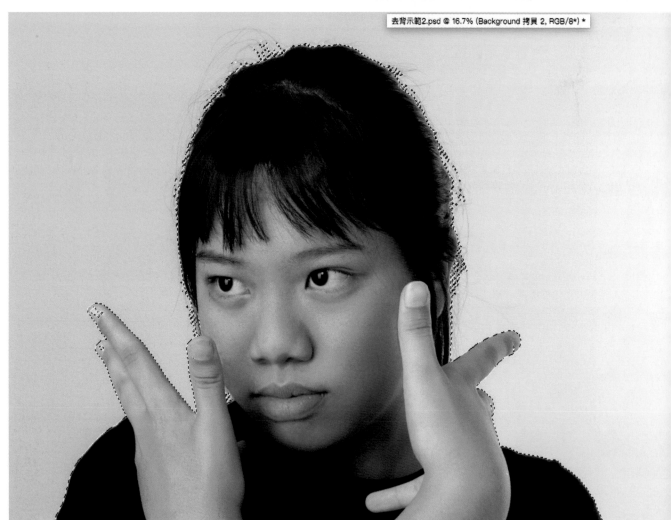

為了便於觀察去背成果，可以在兩個圖層下，新增一個圖層，並填入白色。

所以當髮絲去背完成，顯示髮絲層，可以觀察到影像手指部分的影像殘缺 　。

這時再把手指圖層點按顯示，手指與其他部分立即呈現完整清楚狀態。

合併髮絲與手指圖層，即可完成整體影像去背，並保留背景透明，可換色之彈性。

要再填入背景色時，建議以淺色為主。如果填入深色，會造成原本顏色較淺的髮絲，被凸顯成淡色。如此一來，要又多幾個過程來處理這個狀況。

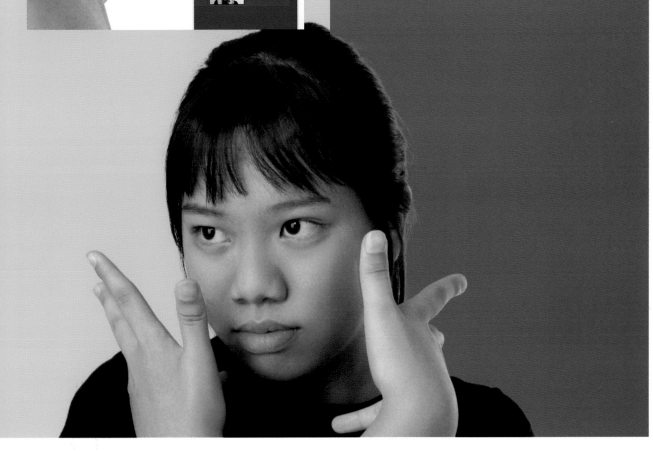

# 髮絲
# 與深色背景

髮絲去背是用來去除原有影像的四方框,而成為一個影像為主的輪廓,用以活化文字排版風格。

如果依需求要加入底色也建議以淡色為主。一但加入較深的底色,髮絲邊緣在底色對比下,會形成較淡的色彩,甚至出現白邊,會造成髮絲不融入底色。

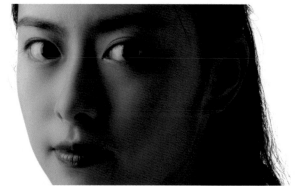

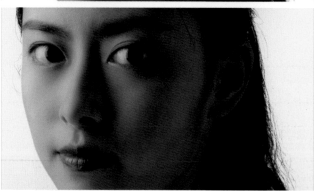

改善之道,就是將去背影像複製一次。先隱藏複製圖層,再將原有去背影像改變圖層色彩模式為「變暗」,讓髮絲融入背景。

模特兒:林亮妤

**98**

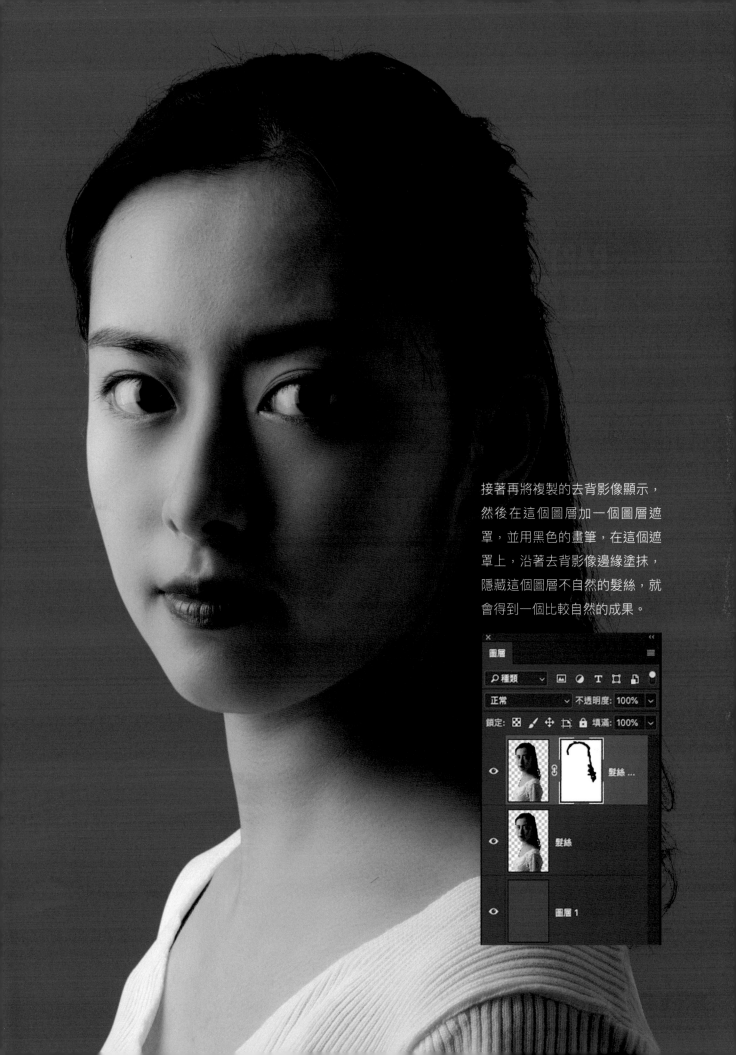

接著再將複製的去背影像顯示，
然後在這個圖層加一個圖層遮
罩，並用黑色的畫筆，在這個遮
罩上，沿著去背影像邊緣塗抹，
隱藏這個圖層不自然的髮絲，就
會得到一個比較自然的成果。

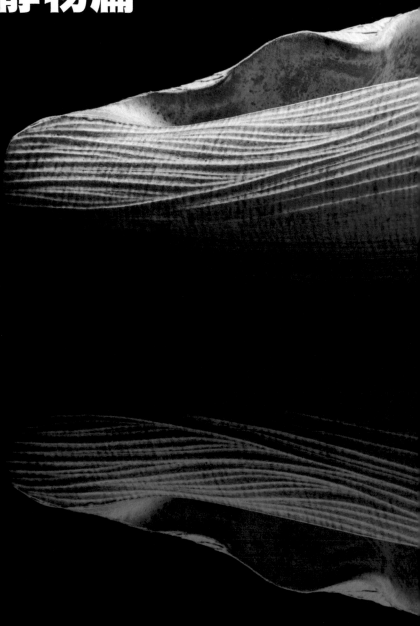

# PART 5
# 商業攝影靜物篇

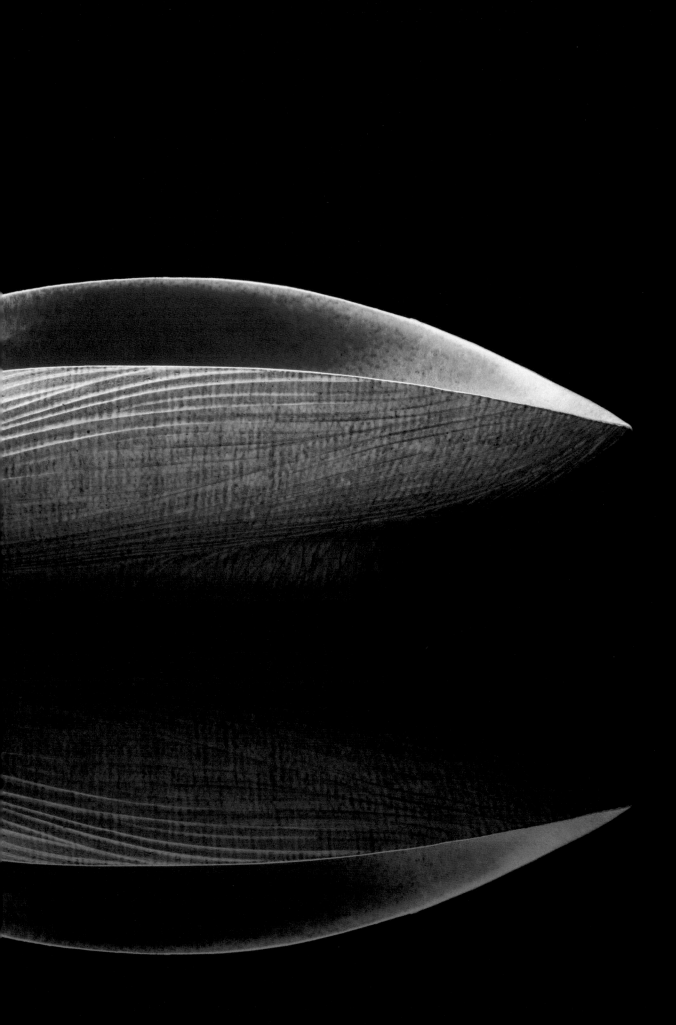

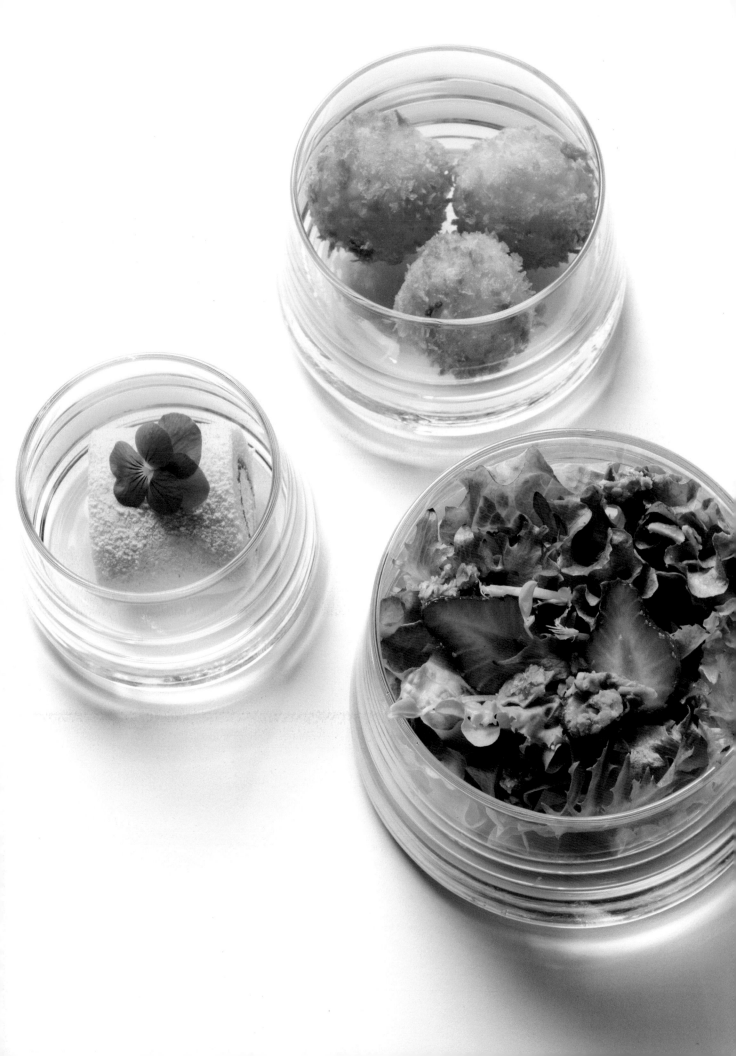

# 單邊側光源

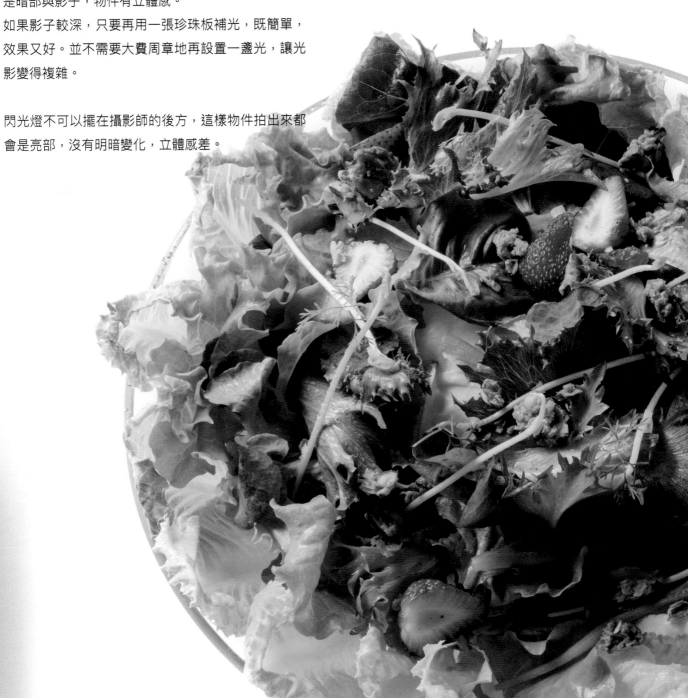

這是一個非常基本的打光，就只有一盞光，只要拍攝的物件不大，基本上就會有很好的效果。

光源建議設在前方，或左右側，這樣的光會接近自然的窗光，物件亮部會在上面，中間色調在中間，下方是暗部與影子，物件有立體感。

如果影子較深，只要再用一張珍珠板補光，既簡單，效果又好。並不需要大費周章地再設置一盞光，讓光影變得複雜。

閃光燈不可以擺在攝影師的後方，這樣物件拍出來都會是亮部，沒有明暗變化，立體感差。

映照四季

2019窯燒玻璃創作展

Reflection

of

The

Seasons

展出者

莊慧玲

4/20-5/8

地點：臺中市大墩文化中心 文物陳列室(一)
Place：Exhibition Room (1) Taichung City Dadun Cultural Center
臺中市大墩文化中心 40359 台中市西區英才路600號 04-23727311
Address No.600 Yingcai Rd. West Dist. Taichung City 403.Taiwan(R.O.C)

『映照四季』題字。康乙任

# 頂光

頂光也是單一光源，由上而下的照明。

搭配簡易的壁報紙，與適當的反光板，就可以完成效果不錯的頂光攝影。

在這個單元有兩個範例，一般閃光燈都是加裝無影罩，讓光線柔和，不要有太強烈的光影。但是拍玻璃工藝品時，拆除無影罩以裸燈作為照明，可以讓玻璃的穿透光影效果更具層次。

學生習作

左圖：顧庭瑄

右圖：李小豆

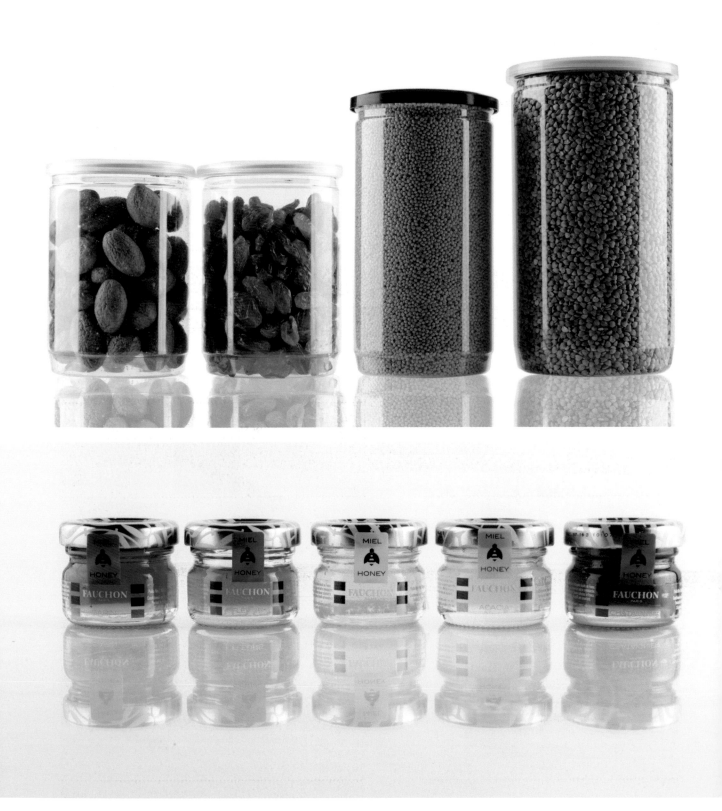

# 兩側光

在攝影平台兩側裝設對稱的閃光燈，可以讓瓶罐等物件表面上形成兩道對稱反光，這樣的拍攝會有潔淨的現代或科技感受。

如果在背景紙上設置一面稍微墊高的壓克力板，這樣直接就會在畫面中產生漂亮的倒影。

兩側光的中間段會是暗部，如果有標誌或燙金字，則需要再加一塊反光板來顯現燙金字。

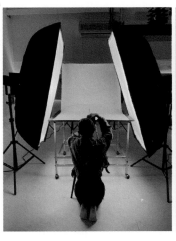 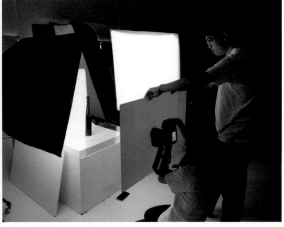

習作學生：廖承浩　　習作學生：陳思妤

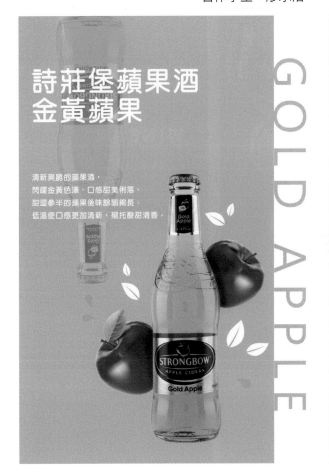

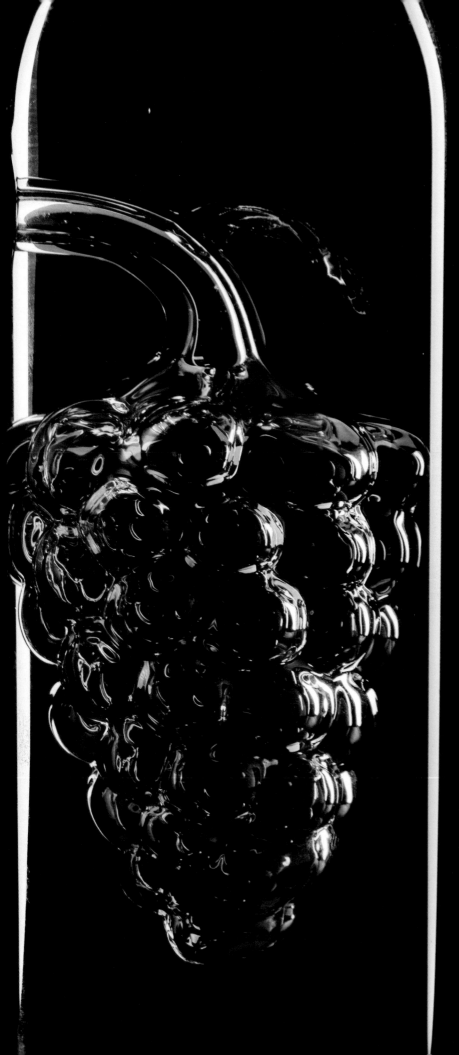

# WINE台灣

Wine (recursive backronym for Wine Is Not an Emulator) is a free and open-source compatibility layer that aims to allow computer programs (application software and computer games) developed for Microsoft Windows to run on Unix-like operating systems. Wine also provides a software library, known as Winelib, against which developers can compile Windows applications to help port them to Unix-like systems.[12]

Wine provides its own Windows runtime environment which translates Windows system calls into POSIX-compliant system calls,[13] recreating the directory structure of Windows systems, and providing alternative implementations of Windows system libraries,[14] system services through wineserver[15] and various other components (such as Internet Explorer, the Windows Registry Editor,[16] and msiexec[17]). Wine is predominantly written using black-box testing reverse-engineering, to avoid copyright issues.[18]

Wine Project name being Wine Is Not an Emulator was set as of August 1993 in the Naming discussion[19] and credited to David Niemi this is a recursive backronym. Unfortunately there is some confusion caused by an early FAQ using Windows Emulator[20] and other invalid sources that appear after the Wine Project name being set. No code emulation or virtualization occurs when running a Windows application under Wine.[21] "Emulation" usually would refer to execution of compiled code intended for one processor such as x86, by interpreting/recompiling software running on a different processor (such as PowerPC). While the name sometimes appears in the forms WINE and wine, the project developers have agreed to standardize on the form Wine.[22]

# 左前右後光

閃光燈的設置在左前方和右後方，當然也可以調整為右前左後。根據需要與表現內容而調整光源與角度。

這樣的安排是針對透明容器的商品拍攝，讓前方光源照亮標籤，讓後面光源可以穿透一點透明容器，同時可以在容器的暗部有光線勾勒輪廓。

習作學生：葉媛香　　　　　　　　　　　　　　　習作學生：廖淑君

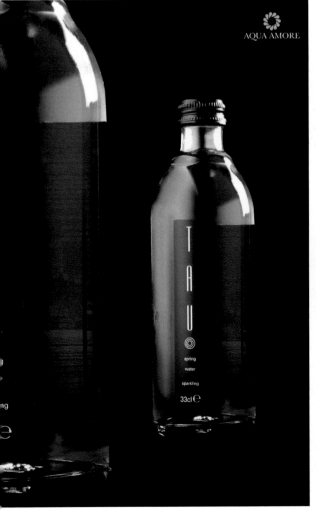

花開堪折

Enjoy
The Moment

節氣觀察影像集（別冊）

作者：趙樹人

氣泡會消失，我對你的愛不會。

Cristal d´Arques Paris為法國知名餐飲器具集團ARC France品牌之一，旗下產品均為高檔水晶製品，以法式優雅風格走入日常，掀起餐桌藝術革命，重新定義潮流方向。

習作學生：柯乃淳

# 透射光

這種光線適合透明與半透明的物件，透過光線的穿透，讓物件的材質得以展現其質地。

再加上白色背景，可以有清新自然之印象，或潔淨與科技感。

右下圖的透明和果子，也採用了透射光來做呈現，攝影角度稍高，所以讓作為底面 iMAC 電腦螢幕的海浪畫面得以展現。

習作學生：廖憶華

J'adore
THE NEW EAU DE PARFUM
INFINISSIME

習作學生：張秀祝

蜜在台灣
# HONEY

Honey contains biological active ingredients such as monosaccharides, oligosaccharides, phenolic acids, flavonoids, antibacterial enzymes and antibacterial activity, and has the functions of supplementing nutrition, antibacterial and antioxidation.
Honey is a single sugar that can be directly absorbed by the body to achieve rapid recovery. And honey is not only popular among domestic people, but also liked by foreigners. It is a healthy drink that people all over the world like.

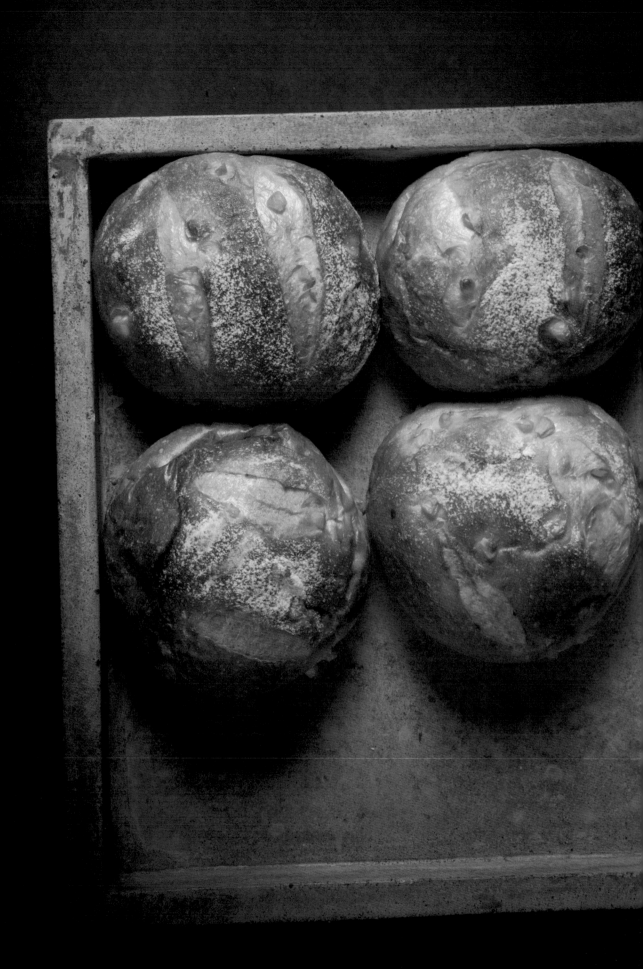

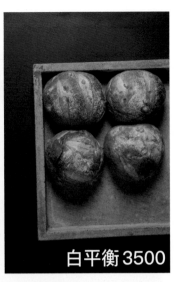

NEF 原始檔　　白平衡 3500

## 二、基礎應用技術

# RAW 檔
# 調色與轉檔

在 photoshop 開啟 NEF 檔之後，會自動進入 Camera RAW 的轉檔介面。

由於曝光良好，所以沒有先做曝光亮調整，直接以白平衡工具進行畫面處理。在這個畫面可以選擇作為白平衡坐標的地方有兩處，一是邊緣的黑色背景紙，二是灰色水泥盤。自動校色後色溫數值在 3500。

不過因為這是食物，想帶有一點溫暖的感覺所以又將白平衡做了一點點的暖色調整，讓色溫數值來到 4200。

接著點按漸層濾鏡，在右邊出現的介面中，調整曝光量 −1.2( 設定值可根據試用效果後決定 )。接著從圖像外圍往內做點按拖移，產生需要加深的漸層效果，讓背景可以再深沈點，讓麵包被突顯。上方靠左被刻意留下，以營造聚焦的光束照明效果。

完成後的影像可以點選儲存，儲存可以設定轉檔模式，以及需要的解析度。或直接點選開啟，進入 Photoshop 中做進一步的細節潤飾或除雜點。

調色與轉檔示範

**113**

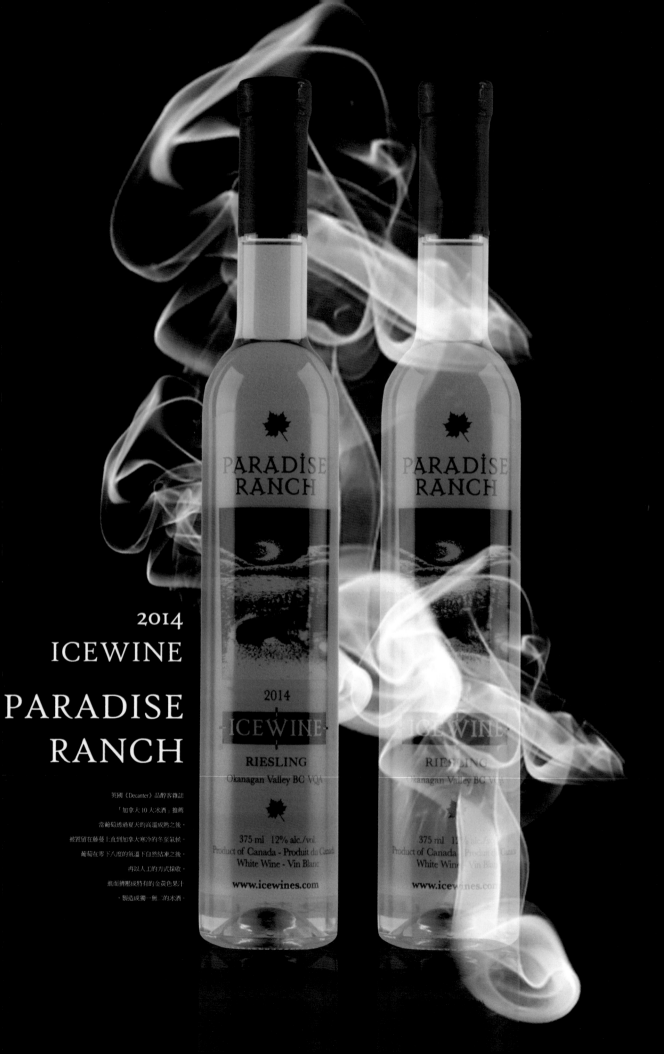

2014

ICEWINE

PARADISE
RANCH

英國《Decanter》品醇客雜誌
「加拿大 10 大冰酒」推薦
當葡萄透過夏天的高溫成熟之後，
被置留在藤蔓上直到加拿大寒冷的冬至氣候，
葡萄在零下八度的氣溫下自然結凍之後，
再以人工的方式採收，
進而擠壓成特有的金黃色果汁，
製造成獨一無二的冰酒。

# 路徑去背（工業產品）

這件作品展示的結果與原始影像的反轉，會讓人出乎意料。在過去非數位化的時代，要完成這樣一個面貌的攝影，光是在打光上就要費盡心思，安排光線進入主體的位置與角度。

可是在數位影像，只要用兩側光的打光，再加上路徑（鋼筆）去背，就可以展現這樣高貴與神秘感的影像。再加上網路上的付費背景或免費圖庫，找到不同煙霧表現，做一個圖層顯示，就可以完成這樣的一件作品。

習作學生
左圖：蔡佩芬
右圖：廖憶華
左頁：劉宜雯

# 倒影製作

倒影製作是件簡單的事，基本上把主要圖片整理後是白背景或黑背景，接著只要複製圖層，做好位置調整，再視情況或偏好，將倒影圖層用不同的百分比做顯示，或透過濾鏡做不同型態的模糊處理，就可以得到鏡面化或不鏽鋼霧面的倒影效果。

請注意，在拍攝時相機取影的角度。人工倒影適合用水平角度進行拍攝，如果有俯角拍攝，在製作倒影時，會有倒影折角的虛假感。

倒影製作示範

作品原始照片

用來製作倒影的圖層模式，以加亮 Lighten 或濾色 Screen 兩個選項即可完成。

**117**

輕食創意好醬料，啟發優雅做菜無限可能性　習作學生：邱羽榛

## 三、設計表現應用

# 複製與數大之美

攝影媒體的特性就是複製，數位影像的導入，更強化了影像複製的可能性。

再加上數位影像可以任意調整影像大小，做不同程度的模糊，只要規劃得宜，在精心處理好一個基本影像元素後，透過複製就可以展現數大之美。

習作學生：陳嬿羽

習作學生：徐秀穗

冰火
VODKA
Mixed with the fresh
grape juice, one of the best
place for growing grape.
Here is the ultimate
refresh aroma.

致青春

冰火

WHO'S YOUR FAVORITE

HAPPY ICEFIRE

- 未滿十八歲禁止飲酒 -

習作學生：蕭慧茹

Corona was born at the beach, surrounded by ocean.
We believe that life is better lived with salty air in our
lungs and sand beneath our toes; it's where we feel at home.
But today, that home is in grave danger from plastic.
This material we use every day is drowning our oceans,
killing our wildlife and destroying our beaches.
That's why we are teaming up with Parley
for the Oceans to protect 100 islands by 2020.

源自捷克皮爾森市，使用下層發酵法
淺色麥芽和苦味較重的啤酒花釀造的窖藏啤酒

# 複製
# 與空間層次

在數位影像處理上，物件的大小縮放與模糊化，是基本功能。適當的縮放，直接可以透過物件將視覺空間經營出來。

如果是影像元素前後都清晰的，就像是安瑟亞當斯 (Ansel Adams，1902–1984) 的小光圈 F64 全景深攝影。

如果是用不同模糊程度來處理影像元素，可以表現淺景深效果，加強主體聚焦效應。

在經營這樣的畫面，要注意透視角度，才不會有空間違和感。

習作學生：吳若榆

**121**

# 背景與情境

背景的搭配與情境經營是重要的，除了自己從過去拍攝的畫面找到搭配外，透過免費或付費的圖庫尋找適當的影像，也是一項需要訓練的項目。

這部分首先要考慮產品使用情境與氣氛，接著考慮背景與產品配色問題，最後用適當的文字搭配，讓畫面有敘事的意象。

習作學生：張雅雯

# 無棚攝影

有概念，想拍照，對於攝影棚的要求可能超乎你想象的簡單。以本圖為例，最初影像需求就是紀錄一件柴燒花器。在客廳與走廊角落來作為拍攝現場，現場僅有一盞閃光燈可用。

1. 為了營造柔和的窗光，找了一個保麗龍箱反叩閃光燈，再用一個半透明塑膠袋來擴散光源。

2, 兩張椅子上各放一塊木板，兩板之間留個15公分缺口，木板擋住部分光源，讓後面的牆可以暗一點。中間再夾放一根帶葉樹枝，樹葉阻擋一點光，讓光影有變化。

3. 柴燒花瓶左邊放上一塊珍珠板當反光板，讓柴燒花瓶的暗部有層次。

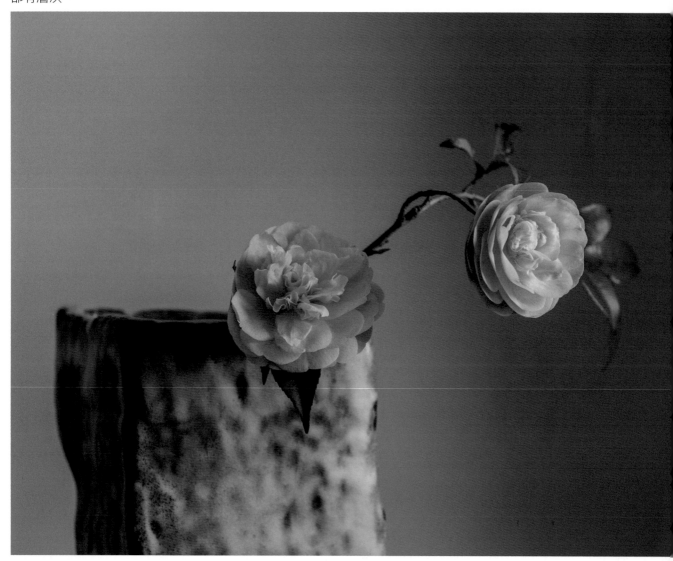

下面兩張圖則說明，如果拍攝的物件不多，在光線良好的空間，又有不錯的背景。掌握了光線的方向，一樣可以拍出有氣氛的畫面。

但由於是室內採自然光，光的強度不如閃光燈，所以在光圈的設定上就會開的比較大，所以景深就會比較淺。但也有業主是希望有景深效果，可以聚焦在產品上面。

「草木凝霜」快門 1/100，光圈 F3.2，感光度 100
「烏青黛」快門 1/80，光圈 F3.2，感光度 100

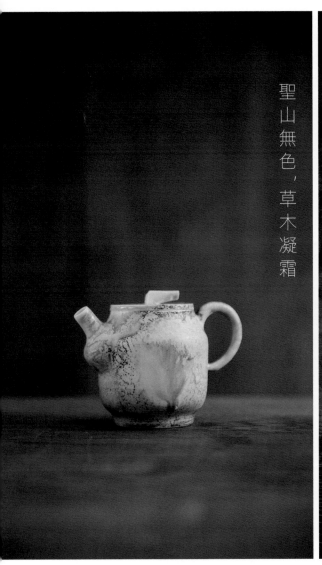

聖山無色，草木凝霜

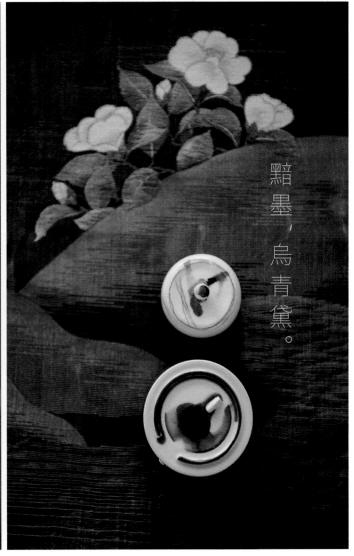

黯墨，烏青黛。

# PART 6
# 影像與文字設計

達克效應 D-K Effect

iedu.tw

面對困難時我不輕易放棄，人生有起有落的人生才會精彩，

## 一、文字與排版

### 文字的型態

文字型態是透過文字特徵與大小，來作為屬性訴求的標題、或陳述的內文。

字型特徵與粗細也有態度氣質，或古典、或現代、或穩重沈重、或優雅飄逸等聯想。

或以字體顯示濃淡，來代表委婉傾訴或明白主張。內容排列整齊可表達平順，刻意支離破碎可表達心情凌亂。變化多元，值得深入探究。

### 文字與主體的位置

可以歸納為前後、位置，或構成平衡、或主從引導來做表現。重疊是干擾是遮蔽，也可能是為了為凸顯。

### 文字的效果

文字除了字面上的意義，與字形上的聯想，數位影像效果，像是痕跡、泛光、模糊，也都可以強化文字的視覺聯想。

習作學生：陳立銓

習作學生：
左頁上
　左：邱俊豪
　中：廖姵妍
　右：高珮文

左頁下
梁筑鈞

右頁
邱俊豪

# The
# **Ordinary**

an evolving collection of treatments
offering familiar, effective clinical
technologies positioned to raise
pricing and communication
integrity in skincare.

best-selling

product

beauty drug

pro

COPPER AMINO
ISOLATE SERUM 2:1 (
Skincare for
the hyper-educa

左頁：文字成為主體的一個視覺構成延伸。（習作：張文珊）

右頁左上：淡化的文字至於耳邊位置，有聆聽意象。（習作學生：駱逸賢）

右頁右上：聲波圖形放在 OK 的手指上，OH 至於前方，具明顯的互動與訴求。所有圖文環繞在上半身，有聚焦作用。（習作學生：簡以珊）

右頁左下：搭配花的插畫，有優雅氣質，標題文字使用同色系，調和優雅。（習作學生：陳奕儒）

右頁右下：夢想文字搭配圖案運用，活潑營造訴求背景。（習作學生：熊伶毓）

## 二、手寫字與影像

影像與文字的結合，在這裡有兩種意義，一是增加影像敘事作用，二是增加視覺的豐富性。

絕大多數的人是採用電腦字體，但在講究獨特性與個人性的當下，手寫字體被重視，毛筆字也是手寫的一種。此外，毛筆字是東方文化特色，書法字體的應用在設計上也非常普遍。

臺灣的書法教育相較日本，稍嫌規矩，讓許多人視為畏途，也少了許多生活應用與多樣。反觀日本的書道藝術，除了各場域被大量運用，還能發展出書道內容的團康競賽。

基於畫面與需求，近年嘗試導入手寫水墨字與影像的結合設計，讓學生嘗試用毛筆字來創造設計元素。因為只是一個單元配合，所以不敢以書法稱之，而是一個毛筆、水墨與紙的交融體驗。

在課堂上以遊戲的型態進行，不過很多人可是認真體驗，為了釋放過去寫字的慣性與拘謹，所以請學生用幾個方法，打破慣性，暢快揮灑。

>6 –8 秒鐘寫出自己的名字或成語

> 用不習慣的那隻手來拿筆寫字

> 用大筆寫小字，或用小筆寫大字

> 沾過量的墨汁來寫字

用意就釋放原有的拘束，用不一樣的條件來產生筆墨字跡，幾次下來學生寫得很開心，也產生不少有趣的字跡，大家一起寫字，也是很歡樂的新體驗。

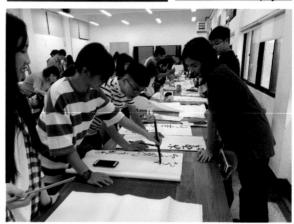

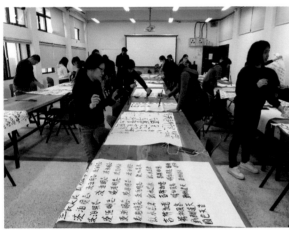

Choose love and then love your choice. Practice makes perfect.

習作：王珮菁

ITS
NOT
YOUR
BUSINESS

關卿何事

自適階前大梧葉，
吟哀動事何君鈐。
句之水春池牧杜唐。
巳延嘗宗元
起午風有已巳延，巳延過偏中郡安齊
。水春池，鯨吹
、書何卿于
巳延馮書唐南》
網習學於孩僑傻口出《

習作：陳文婷

上
善
若
水

［面惡心善］

AS GOOD
AS WATER

習作：江瑋晨

athlete
National Taichung University of Science and Technology

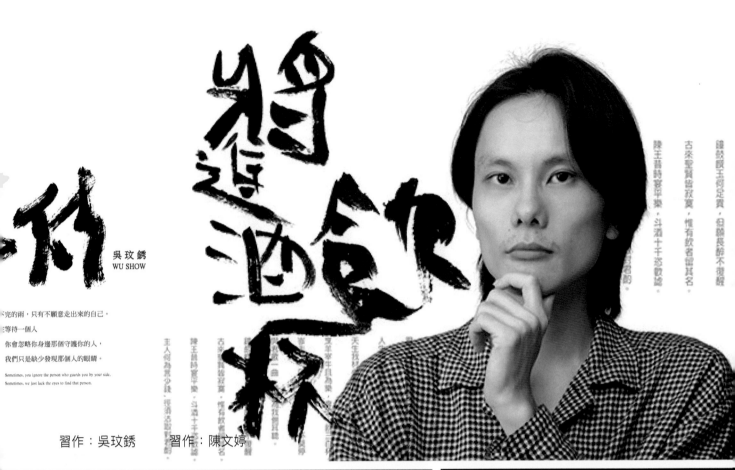

吳玟銹
WU SHOW

...完的雨，只有不願意走出來的自己。

...等待一個人

你會忽略你身邊那個守護你的人，
我們只是缺少發現那個人的眼睛。

Sometimes, you ignore the person who guards you by your side.
Sometimes, we just lack the eyes to find that person.

習作：吳玟銹　　　習作：陳文婷

NATURAL

李 豆 LiDou

GENEROUS

習作：李小豆

NAIVE

Would you go along with someone like me

別成為一個

淺顯易懂的人

DEAR SOMEBODY

If I told you things I did before,and told you how I used to
be.You knew my story word for word,and had all of my histo-
ry.Would you go along with someone like me? I did before and
had my share.It didn't lead nowhere. I would go along with
someone like you.It doesn't matter what you did and who you
were hanging with.We would stick around and see this night
through.

習作：林祐霆

# PART 7
# 主題經營與應用

> 教學現場有兩個面向：老師的教學內容與要求，學生的學習態度與程度。兩者相輔相成。

> 設計的評定有三個面向：

一、專業知識與技術

二、主題知識與內容

三、美感體驗與展現

設計是一個任務導向的作業，在做設計前一定會有一個明確的目標，因此才能根據產出作品，符合規定與否決定是否能結案（收費）。

米酒
Rice Wine

醋
Vinegar
菜不宜久煮，多用於涼拌

麻油
Sesame Oil
風味菜餚起鍋前淋上，可增

蠔油
Oyster Sauce
是用鮮蠔熬成的調味料

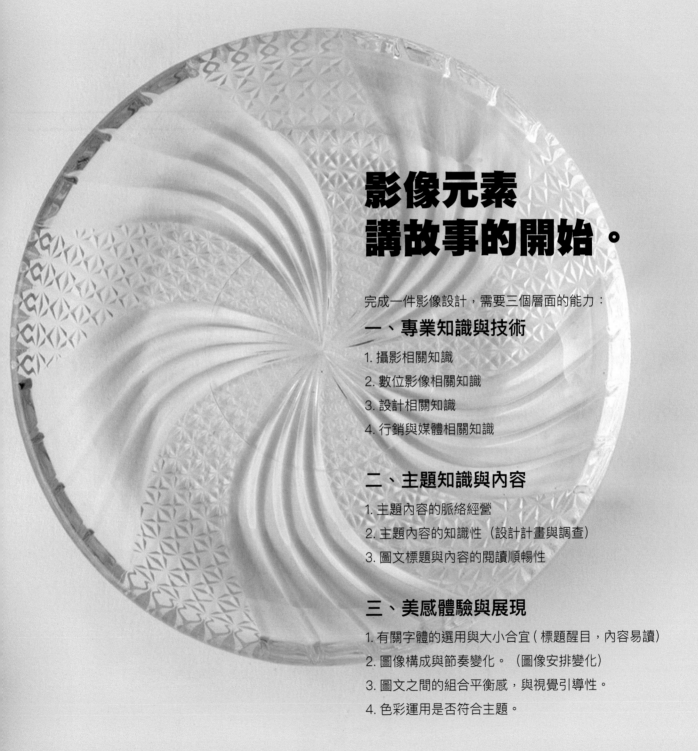

# 影像元素
# 講故事的開始。

完成一件影像設計，需要三個層面的能力：

## 一、專業知識與技術

1. 攝影相關知識

2. 數位影像相關知識

3. 設計相關知識

4. 行銷與媒體相關知識

## 二、主題知識與內容

1. 主題內容的脈絡經營

2. 主題內容的知識性（設計計畫與調查）

3. 圖文標題與內容的閱讀順暢性

## 三、美感體驗與展現

1. 有關字體的選用與大小合宜（標題醒目，內容易讀）

2. 圖像構成與節奏變化。（圖像安排變化）

3. 圖文之間的組合平衡感，與視覺引導性。

4. 色彩運用是否符合主題。

## 一、主題式影像的價值

# 物件發展史

在一個集合物件的內容經營上，首先要在物件關係做考量，將任意組合處理成具脈絡關聯的一個集合。你可以用一種食物當拍攝物件，但除了口味的認識你還可以有什麼貢獻？學生巫佳恬整理出玉米片的發展史，讓影像作業成為資訊圖像。

泡麵也是很普通的東西，但學生羅晶鈺把泡麵的型態與口味發展整理出來，雖然只是拍泡麵，讓常常吃泡麵的人可以了解這之間的脈絡，藉此了解泡麵的發展史，這作業的知識性與閱讀性就會更高了。

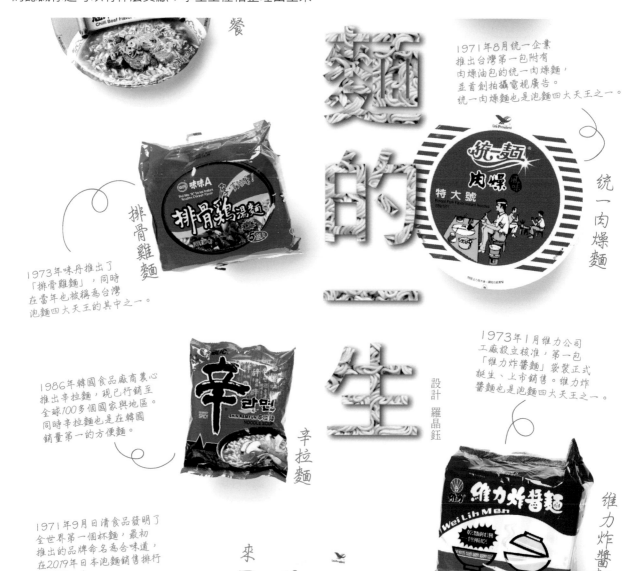

餐

麵的一生

設計 羅晶鈺

1971年8月統一企業推出台灣第一包附有肉燥油包的統一肉燥麵，並首創拍攝電視廣告。統一肉燥麵也是泡麵四大天王之一。

統一肉燥麵

排骨雞麵

1973年味丹推出了「排骨雞麵」，同時在當年也被稱為台灣泡麵四大天王的其中之一。

辛拉麵

1986年韓國食品廠商農心推出辛拉麵，現已行銷至全球100多個國家與地區。同時辛拉麵也是在韓國銷量第一的方便麵。

1973年1月維力公司工廠設立核准，第一包「維力炸醬麵」袋裝正式誕生、上市銷售。維力炸醬麵也是泡麵四大天王之一。

維力炸醬麵

1971年9月日清食品發明了全世界第一個杯麵，最初推出的品牌命名為合味道，在2019年日本泡麵銷售排行獲得第一名。

合味道

來一客海鮮杯麵

1989年來一客推出系列杯麵，

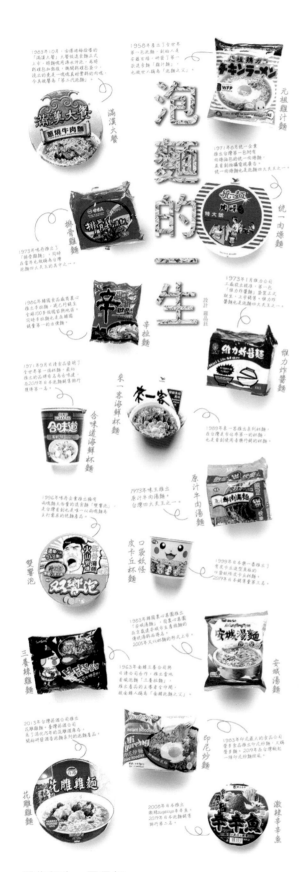

習作學生：羅晶鈺

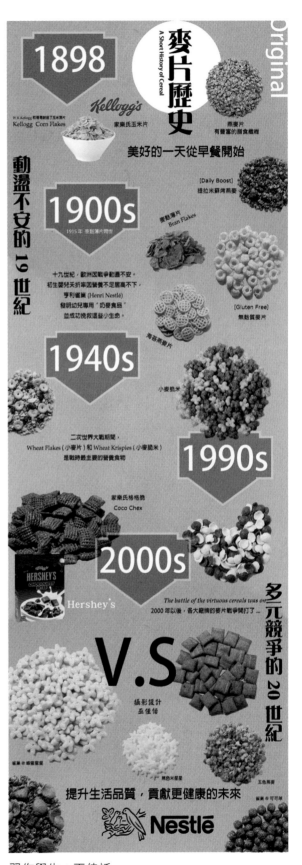

習作學生：巫佳恬

**143**

# 飲食與文化地圖

如果拍的是食物，該怎麼經營？
可以拍一堆蔬菜嗎？一家店的各式零食？一條街的小
吃？一個地方的傳統美食？

基本上，如果是有這樣概念的，就有機會以飲食地圖
來做考量，完成的這張海報可以做飲食地圖來做應
用，他就可以透過食物認識一條街，一個區域、甚至
是一個都市。這樣的作業就有機會變成有參考價值的
作品。

咬下去還會發出喀滋喀滋的聲響
而裡面的熱狗肉質的鮮度和口感
每支 3 個 10 元有找，
也是大推銅板美食。

## 日船 章魚小丸子　45 元 / 盒

一中日船章魚小丸子，非常飽滿扎實，
咬下後裏頭幾乎沒什麼空洞，
滿滿的麵糊香氣和 Q 彈的章魚，
熱呼呼的相當好吃。

習作學生：蔡佩芬

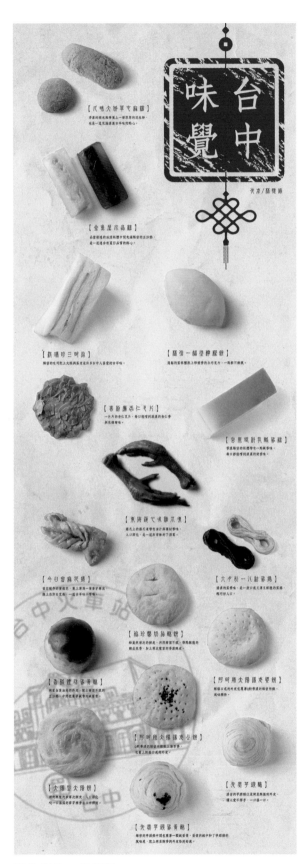

習作學生：林憶涵

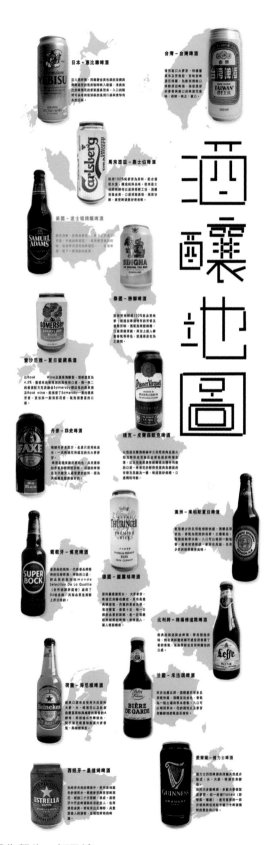

習作學生：柯乃淳

# 品牌
# 與特色對照

同一家廠商出品之物品介紹，會在內容比較難以豐富，因為五件商品可能會相近，頂多就是口味的差異，所以做起來很容易就只是一張公司產品 DM。

但是同商品，卻找來不同廠家的產品，經過對照，很容易做產品差異化的比較，相對它的作用可以成為同商品的採買參考資訊對照，而有另一種有吃的文化地圖，對一般受眾會比較有參考價值。

這樣同屬性，卻形態不一的物件拍攝，也有一點是類型學的應用，透過比較對照差異，了解差異變因，從中瞭解相關知識。

透過這個概念也可以探索各家廠商在商品上的研發與動機，也看到市場的反應與接受度，進而有下一個商品的產生機會。

習作學生：洪梓軒

習作學生：戴治源

習作學生：江欣穎

習作學生：楊麗琪

## 二、影像設計

# 容器與美感

以食物為題材的攝影任務，適時的選用好的容器可以
事半功倍。

像是學生陳郁晴與黃子芸合作拍攝的醬料系列，選用
了很棒的容器作為載體，即便是醬料與麻油，都有很
美的展現，單一的液態佐料因容器而有層次。

另一個面向，學生張祐禎選用了適當的光源，紀錄了
容器本身在光影下的層次，讓普通的一瓶水做了很豐
富的視覺展現。

習作學生：黃子芸

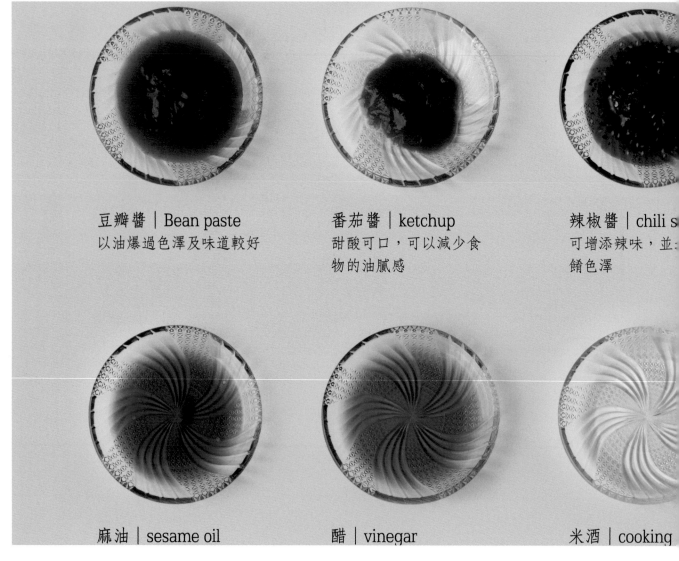

來自西藏念青唐古拉
山脈海拔5100米的原始
冰川水源地，含有豐富
的礦物質和微量元素。
純淨清澈、口味純正，是
優質複合型礦泉水。不
同於地表水，這是冰川
底部融化後經過地底
6~8年吸收豐富礦物質
和微量元素，最後沿斷
裂帶湧出，由於泉眼在
5100公尺，因此命名
5100冰川礦泉水。

豆瓣醬 | Bean paste
以油爆過色澤及味道較好

番茄醬 | ketchup
甜酸可口，可以減少食
物的油膩感

辣椒醬 | chili s
可增添辣味，並
餚色澤

麻油 | sesame oil

醋 | vinegar

米酒 | cooking

習作學生：陳郁晴

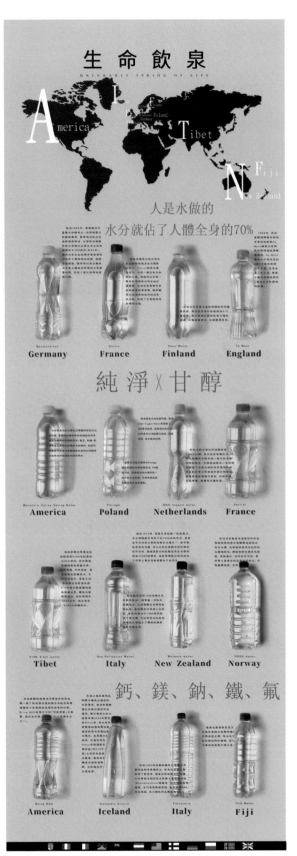

習作學生：張祐禎

# 用色風格

讓物件自己說話，指的是透過影像呈現主體本質（形狀、色彩與質感）。

但是在許多同品牌競爭或差異性不多的產品攝影，透過適當的容器與色系背景選用，可以快速導入企業形象與聯想色彩。這裡的示範作品，基本上就透過容器的選用，與底色的設計，讓影像整體面貌建立出自己的特徵與風格。

越光米 米

米粒外觀晶瑩剔透、皎潔如月，粒型整齊，心、腹白率低，碾米品質佳，完整米率達72%以上，比一般品種68%為佳。煮出的米飯，彈性、黏性與甜度都恰恰好，食味值極優；米飯冷卻後，仍保持Q勁與彈性，非常適合製作高級壽司與各式家庭米食料理。

左一習作學生：陳奕儒
左二習作學生：劉祐任
右一習作學生：梁家慧
右二習作學生：李小豆

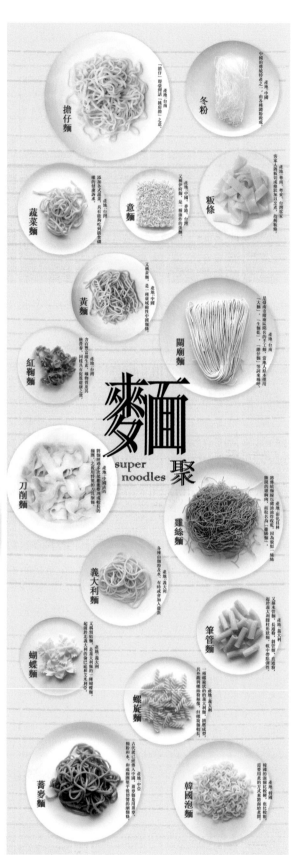

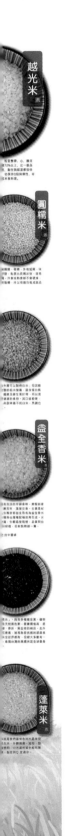

# 影像與插圖

2020 年五月，進修部二技一年級下學期的商品攝影課程，導入了微博館概念的攝影作業，其中一位同學許愷倫在完成影像處理後，開始進入文字編輯，緊接著又多了很多插圖。

我以為學生是網路抓的插圖，於是提醒她，要注意解析度與版權。沒想到學生回答我，老師每個都是我自己畫的，這讓我大吃一驚。

沒想到旁邊的幾位同學看到了，竟形成風氣，好幾位同學也開始加入插畫，原來班上臥虎藏龍呀！

左：習作學生：陳嬿羽
中：習作學生：許愷倫
右：習作學生：張文珊

病有宜湯者

十全大補湯
氣血雙補、溫陽祛寒
桂枝、紅棗、枸杞、熟地、當歸、川芎、桂皮、茯苓、黨參、白朮、故紙花、黃耆、白勺(炒)

枸杞紅棗黑薑茶
暖胃散寒、美容養顏、養血補氣
黑棗、紅棗、枸杞、薑月

藥燉排骨
活血化瘀、固筋補氣、舒筋壯骨
桂枝、紅棗、枸杞、熟地、當歸、肉桂、山葡萄、杜仲、甘草、川芎、紅耆、白勺(炒)

人參雞
補脾益肺、生津止渴、安神定志
桂枝、紅棗、枸杞、參鬚、當歸、川芎、桂皮、黃耆

麻辣藥膳湯
補氣活血、散寒發汗
桂枝、麻根、乾辣椒、花椒、公丁香、八角、小茴香、甘草、白荳蔻、蘋果

黃耆紅棗茶
補中益氣、養血安神
黃耆、紅棗

四物湯
補血調經
豆棗、枸杞、熟地、當歸、白勺、川芎、黃耆

燒酒雞
通經絡、利關節
桂枝、紅棗、枸杞、熟地、當歸、川芎、小茴、桂皮、甘草

肉骨茶
補氣活血、預防風寒
桂枝、紅棗、枸杞、五竹、當歸、甘草、白胡椒粒、黑胡椒粒、黨參、肉桂、川芎

四神湯
利濕、健脾養胃、固腎補脾、養心安神
薏仁、茯苓、芡實、淮山、蓮子

三寶補氣茶
補氣活血、預防感冒
黃耆、紅棗、枸杞

銀耳蓮子湯
滋養補虛、固精止咳、安眠健胃
白木耳、紅棗、枸杞、蓮子

食糖
攝影|謝米芳・張文薔
設計|張文薔

蜂蜜

方糖

黑糖

楓糖

紅冰糖

白冰糖

棕冰糖

冬瓜糖磚

貳號砂糖

海藻糖

糖粉

珍珠糖

綿砂糖

三溫糖

甘蔗

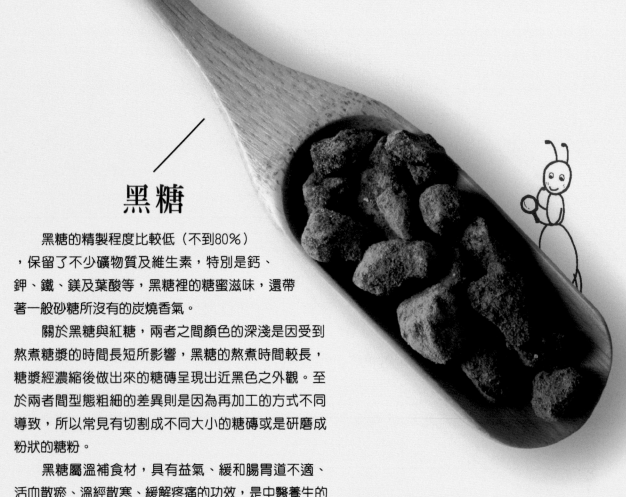

## 黑糖

　　黑糖的精製程度比較低（不到80％）
，保留了不少礦物質及維生素，特別是鈣、
鉀、鐵、鎂及葉酸等，黑糖裡的糖蜜滋味，還帶
著一般砂糖所沒有的炭燒香氣。

　　關於黑糖與紅糖，兩者之間顏色的深淺是因受到
熬煮糖漿的時間長短所影響，黑糖的熬煮時間較長，
糖漿經濃縮後做出來的糖磚呈現出近黑色之外觀。至
於兩者間型態粗細的差異則是因為再加工的方式不同
導致，所以常見有切割成不同大小的糖磚或是研磨成
粉狀的糖粉。

　　黑糖屬溫補食材，具有益氣、緩和腸胃道不適、
活血散瘀、溫經散寒、緩解疼痛的功效，是中醫養生的
食材。

## 細砂糖

　　白砂糖依顆粒大小分為較細的細砂糖和略粗的特級砂糖。白砂糖是將
貳號砂糖再度精煉、脫色、結晶，去除所有風味、僅剩下單純甜味，因為
經過高度精緻，除了熱量無法提供其他營養。

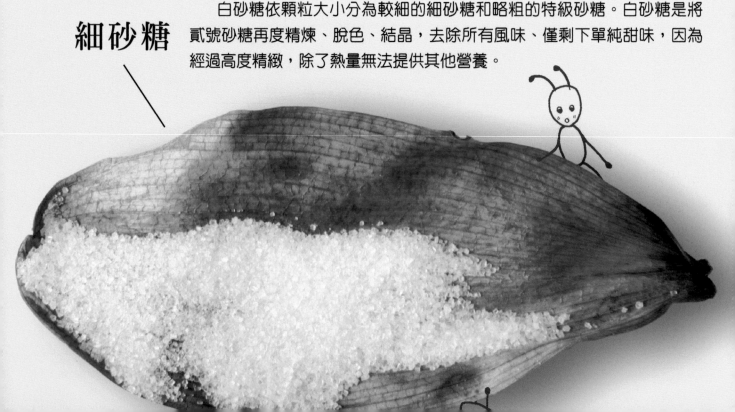

## 紅甘蔗

在台灣主要分成白甘蔗及紅甘蔗兩[種]，前者即是製糖品種，早期曾為台灣[產]品輸出中立下汗馬功勞。

紅甘蔗即是一般的食用甘蔗，以埔[里]甘蔗最負盛名，其實南投名間、竹[山]彰化二水等地的紅甘蔗都很好吃。

[甘蔗]主要含有蔗糖、葡萄糖及果糖。甘[蔗]生飲性甘寒；加熱則性轉溫，有補[身的功]效。所以鄉下流行烤紅甘蔗，在學[理]上是行得通的，且其甜度會增加。另[外甘]筍則採自新生幼芽，偶爾在餐館可[以吃]得到這一道菜肴。

# 電腦到輸出

在排版的學習過程中，一定會出現的問題是有關文字大小設定的問題。因為多數的學生在電腦或筆電上做排版時，特別是 A1 或 A0 的稿，限於桌機或筆電銀幕，作業範圍會多數在一個 A5 或 A4 大小的視野，一旦放大就看不到整體性，所以沒有經驗的人，用的字很容易就太大。

反過來說，你在紙本閱讀一個 9 級字體，會覺得可以接受，但是要你在電腦銀幕上閱讀一個 9 級字體，那就相當吃力了，所以多數初學者會用很大的字級，一但輸出成印刷品，字體就會顯得過大而失去精緻感。

有鑑於此，所以每次的設計完稿，都應該要輸出成原稿大小來做檢視，即便是黑白輸出也可以。藉此逐步建立預視完稿成果的能力。

基於這個理由，在微博館的作業規格就設計為 42x120 公分，這樣的一個長條形海報，面積同等 A1 海報。

請問一本 A4 大小的書翻開來看是多大？

那就是 A3，也就是 42 公分寬，30 公分高。

雖然這個作業稱海報設計，但可以想像成是一項 A4 的跨頁雜誌編輯，所以內文可以用 9 級或 10 級的字就夠了。

在此，藉學生謝米方的作業，以一比一的方式在這裡做局部呈現，大家可以了解內文的字級與閱讀的可能性。

# 完美前的過程

從混亂中找到邏輯，建構閱讀順序
邏輯清楚了，試試其中的改善
看起來還不錯，但想試試其他的可能。

# 標題

學生簡以姍小組，花了不少錢把台灣人常吃的食補材料做了一次蒐集與展現，玲瑯滿目的中藥材豐富有趣。

也很傳統的選了一個隸書來表現「漢方食補」標題。

但在第二版的設計裡，俏皮的引用諧音字「人蔘人生」來命名，還採用手寫書法字。讓整體設計多了清新與現代感，拉近了我們跟這些傳統藥膳的距離。

在畫面處理層次上，把屬於傳統文化的描述淡化成底蘊背景，讓新的清新面貌被凸顯。

習作學生：簡以姍

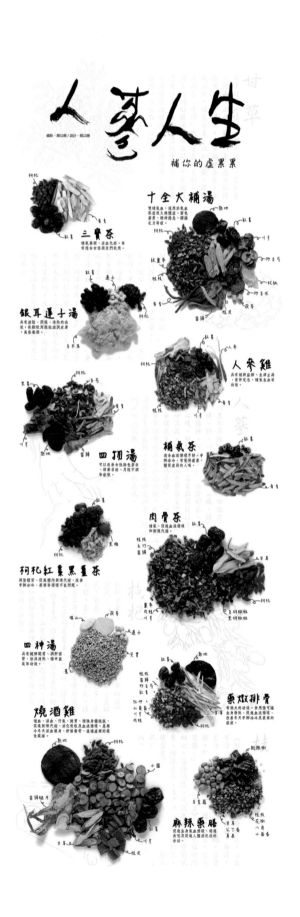

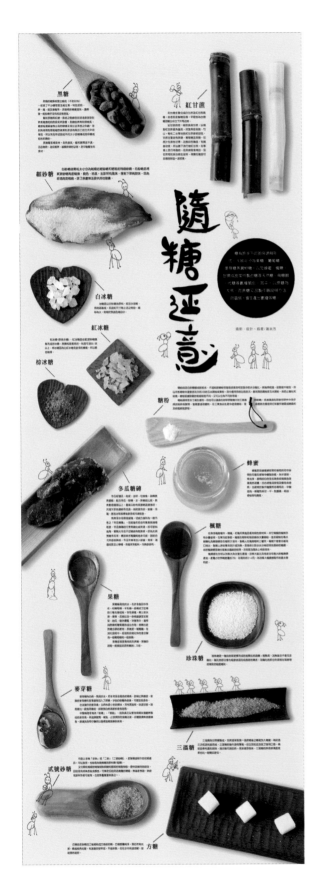

# 文字

影像的優點是吸睛，展現精緻細節。但缺點是只代表一個面向，無以表達脈絡與文化上的內容。但是佐以文字內容後，影像展現了更大的作用與價值。

學生謝米方的兩個階段設計，正好印證了這一點，第一次影像搭配的文字薄弱，像是超市的商品標籤。可是第二次的每個物件，除了小標題外，都還有一段文字，所以在內容上展現豐富的印象，具知識性也具文化性。

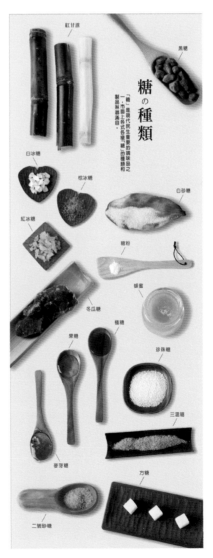

習作學生：謝米芳

**157**

# 排列

把十六個物件集合在一個畫面裡，再加上描述與大標題，因為影像元素很多，這排版編輯是困難的。

最安全的一個排列，就是目錄式的編排，有了一個小版型，每個物件組合都照做，每個元素都是安全的，但也會變得單調乏味，沒有特色。

學生林玟瑜在第一個階段盡了本分完成了第一版的設計，接著又花了更多的時間處理第二版，解構這規矩，處理幾十個元素，這亂中有序，讓作業不只是作業，而像是一件現代藝術作品。

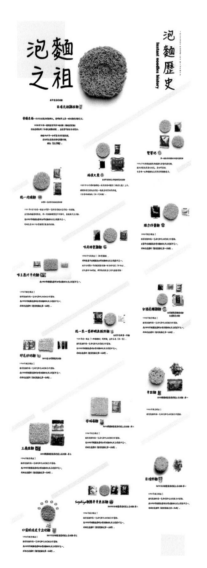

習作學生：林玟瑜

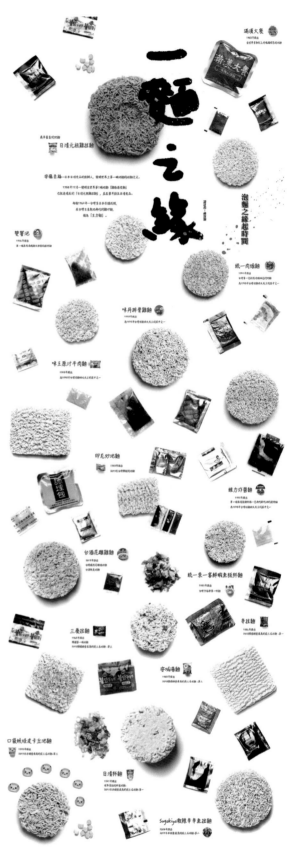

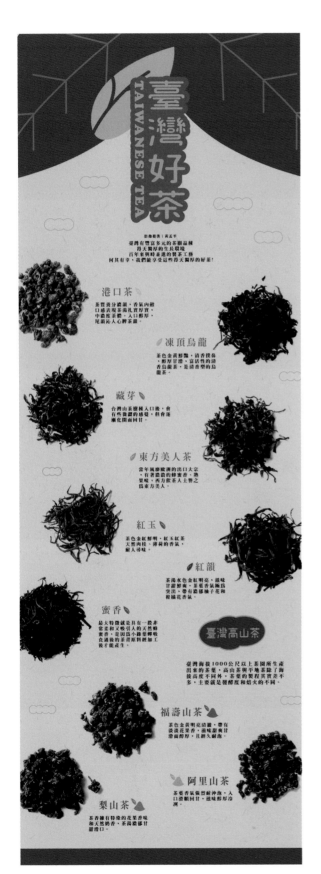

# 色彩

這組作品的演進，主要是開始考慮一件設計中色彩的選擇，從純粹視覺變化與刺激，到考量主體相關顏色的演化而做了調整。

茶葉從採摘時的翠綠，日照萎凋與發酵後的或橄欖綠或黃褐色，直到注入茶水泡出金黃色的茶湯。這些都屬於茶葉的相關顏色。用對顏色，就不會在畫面中呈現其他色彩帶來的不聚焦聯想。

附帶一提的，圖案與圖形的選用也要注意，錯誤的應用會讓聚焦主軸錯誤，茶葉意象就會變成 pizza 了。

習作學生：黃若嘉

# 學習進化

## 從集合物件到微博物館

在 2017 年，為了讓學生熟練拍照與影像處理，開始要求學生兩人一組拍攝十二件以上的物件，並組合一張海報。分組的原因是為了減量拍攝材料準備的工作。在合作拍完後，拿著相同的素材，透過排版，與加入元素的差異，做不同的版面設計。也像公司提案，可以拿出不同的設計版本。

2020 年開始，除了影像，也要求要把相關影像資訊做收集，成為影像的解說材料，讓這個作業導入設計計畫與調查的概念，讓畫面不僅限於漂亮的畫面，還能夠有其他資訊作用。

在做的過程中，認真的學生讓這個作業開始凝聚出微博物館的內容型態，像是當下觀光工廠可以用的內容。也讓影像作用可以成為飲食地圖、文化地圖與物件發展史。

因為數位化的發展，我們減少了一些技術上的工作，得以讓文化內涵與思考進入課程。

右圖習作學生：謝詩唯

習作學生：郭婉翎

習作學生：蔡雅柔

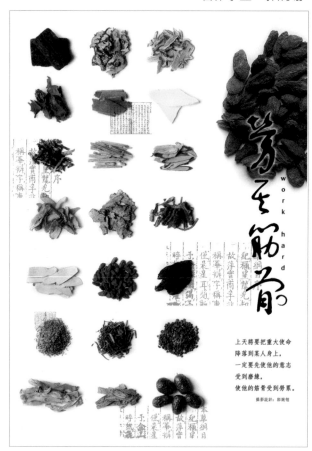

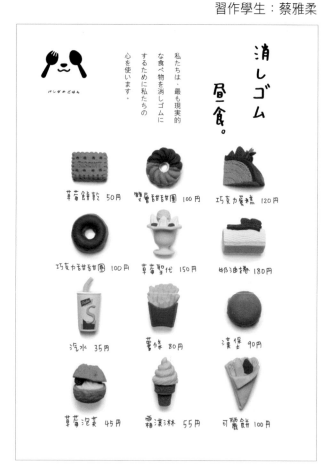

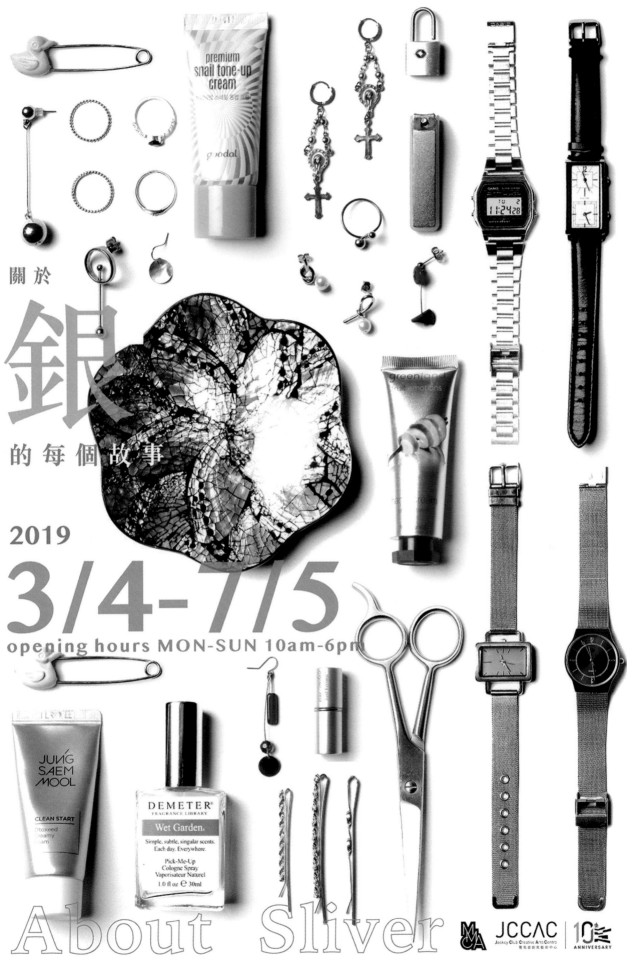

關於

# 銀

的 每 個 故 事

2019
# 3/4-7/5
opening hours MON-SUN 10am-6pm

## About Sliver

National Museum of Modern and Contemporary Art     Jockey Club Creative Arts Centre     10th ANNIVERSARY

# PART 8
# 設計與輸出

商業攝影都有其拍攝目的與應用項目
以一個展覽活動為例，
完成商業攝影的考量與步驟有幾個項目。

1. 設計企劃與溝通
2. 影像拍攝
3. 設計內容整合與設計修正
4. 媒體輸出與應用

## 一、設計企劃與溝通

當接獲設計與攝影案首先要進行的步驟,是跟業主的溝通,以取得業主認知與偏好,設計項目與設計內容。

不是每位業主都清楚自己的需求是什麼,或是畫面偏好,以及媒體項目與成本。

所以工作進行前,先做資料搜集與整理,透過案例畫面(過去的製作或網路搜集的案例)跟業主溝通,提供業主參考並溝通。

> 在適時的建議下,協助業主抓到一個可執行的表現方向。

> 接著再確認媒體製作項目與規格。

> 在完成報價與簽約之後,即可進行影像拍攝與設計工作。

Pinterest 這個圖檔顯示平台利用大數據匯集屬性相同的圖檔,是個非常好用的影像平台,善用關鍵字搜尋,很容易找到可作為風格參考的系列圖片,推薦學習使用。

## 二、影像拍攝

在與業主溝通後，底定明確的影像風格後，即可準備影像拍攝。

以人物攝影為例，應掌握影像目的與訴求

> 訴求的掌握，是清新健康或是內斂深沈。

> 角色遴選，是男是女，是青春少女，是歷練大叔。

> 服裝與髮型，是簡單俐落，或飄逸夢幻，是華麗富貴。

> 表情與肢體動作。是內斂的思考展現，是戲劇性的肢體表現。

> 背景色調的決定，從深色背景到白色背景，或是數位去背合成的背景。

> 光線方向與質感設定，反差安排與細節表現。

## 三、設計與修正

# 設計內容確認

以活動海報與邀請卡設計為例，先做必要放入設計稿的資訊整理與業主確認內容。

海報與邀請卡：主標題、副標題、主圖、時間地點、主要演出人，其他業主想放入的文字

接著先處理影像的部分，一般來講影像的部分會在 photoshop 完成，單頁設計會在 AI 完成文字排版設計，這樣印刷品出來的文字會比較精緻。因為在轉檔製版輸出時，文字解析度可達 2400dpi。

多頁的編輯，編輯元素與變化較少，並有頁碼設定需求的排版會以 ID 進行編輯設計。

當知道設計規格時，在處理影像的部分可直接在 PS 中開啟正確版面尺寸，並設定影像解析度為 300dpi。

接著再把要處理的圖檔導入這個檔案裡。這樣步驟的好處是當我們把原始影像拖進檔案內時，透過影像在畫面上的顯示比例可以做第一次的圖檔檢查。

> 如果影像在畫面中的比例太小，就要檢查圖檔是否正確，因為太小的檔要放大一倍以上使用，影像會變不夠銳利清晰。

> 如果影像在畫面上的顯示過大，就要檢查檔案設置是不是尺寸誤用 或解析度不正確。如果檢查後沒問題，則繼續完成影像處理的部分。

# 排版嘗試

設計師在做排版設計時，通常會設計幾個，讓自己可以對照與參酌，或試試不同的風格，最後再決定二至三種與業主討論。修正後設計師提出建議，經業主同意後決定最終版本。

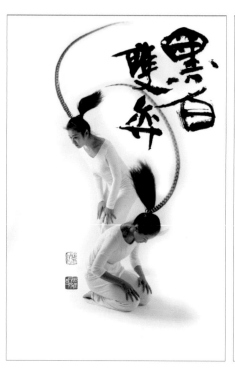
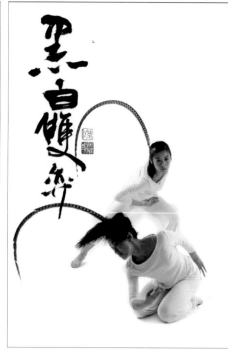

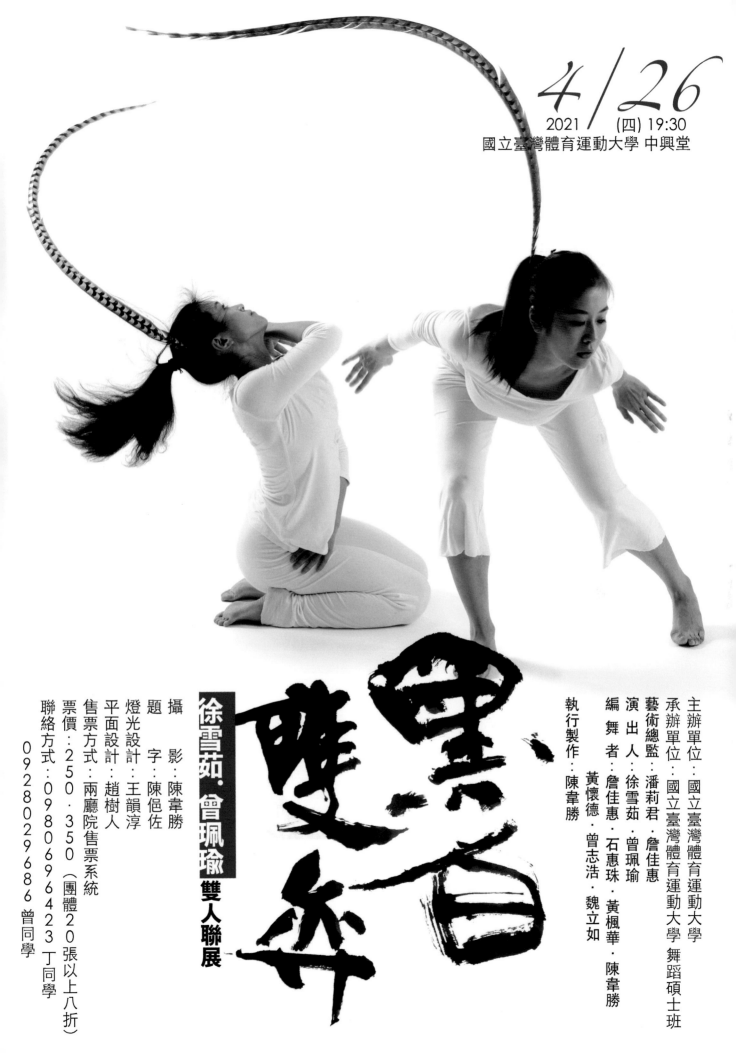

# 色域轉換

## 一、CMYK 與 RGB 的色域轉換問題

在影像上要添加色彩要注意色域問題，CMYK 與 RGB 色域不同，RGB 可以顯示的彩度比 CMYK 大很多，所以用一個 RGB 的高彩度上色，會在 CMYK 四色印刷時，呈現彩度降低的問題。這會造成業主誤解與驗收付款的阻礙。這在兩個地方可以避免，一是在選色的時候，選定的色彩如果旁邊有驚嘆號，即表示這個顏色在 RGB 轉 CMYK 時，會有彩度無法顯示的限制。二是在 View 顯示色域警告，即可檢視不能正常顯色的區域。

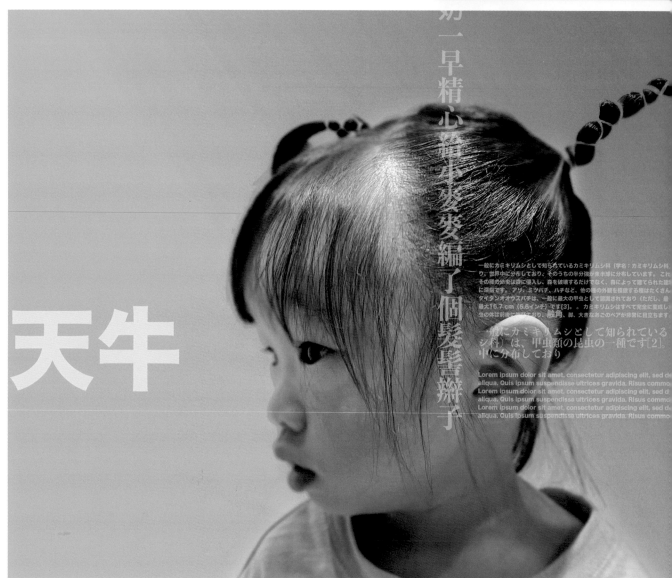

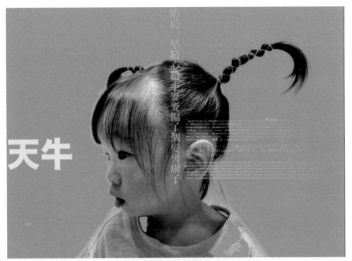

# 完整階調

## 影像階調層次完整與否？

上下圖對照,從階調圖表即可發現,當左邊色階不完整,影像沒有黑色。

當右邊色階不完整,影像少了白,這樣就是一張階調不完整的影像,會呈現褪了色的灰濁感。

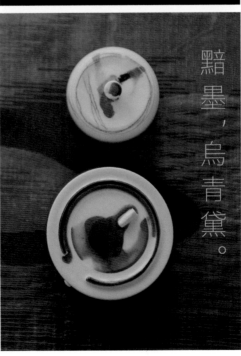

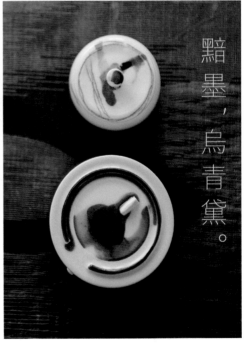

## 五、設計排版注意事項

# 黑的設定

在 PS 做影像處理時，基本上都是在 RGB 狀態，影像中所有的畫素都是在這個模式下依 RGB 成分去組成畫素的色彩，即便是全白或全黑，都是由 RGB 的每單色 256 個色階構成，每單一畫素色彩是由 256x256x256 共 1600 萬色的選項之一。所以 PS 影像裡的黑，都是三色黑，即便是轉換成 CMYK 四色，黑色的色版成分也是由四色組合展現。

但是如果，把影像轉貼到 AI 進行完稿，在 AI 設色時，黑色的設定就要注意 CMYK 的用色比例。如果只是 K100，CMY 的數值都是 0，這樣的印刷品最後會在黑色的區域只有 K 值的數據，未來在印刷品上，這個區塊設的黑色，將會呈現參雜了一點紙色白的深灰。

所以在 AI 做影像完稿，要記得設定色彩時，要注意其他色版也要有色彩比，建議用 C20M20Y20K100，才會與影像的黑有一個黑的一致性。

但也不要求絕對的濃黑，把四色值設成 C100M100Y100K100。 因為印刷色 CMYK 設定超過 250 會造成印刷後油墨慢乾，讓印刷品背面污染沾黏、無法裁切。

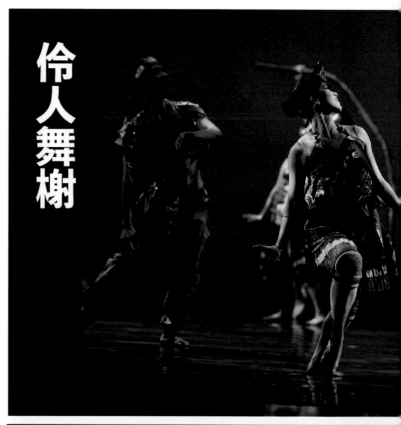

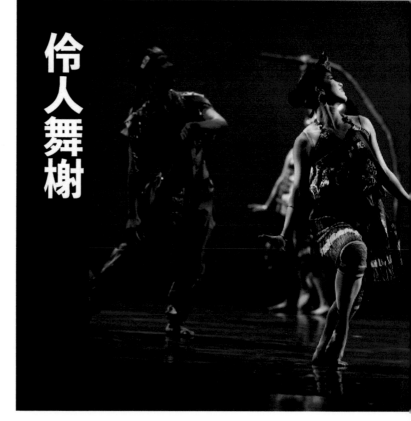

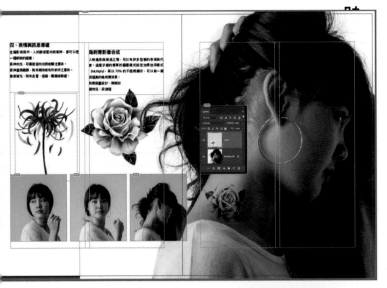

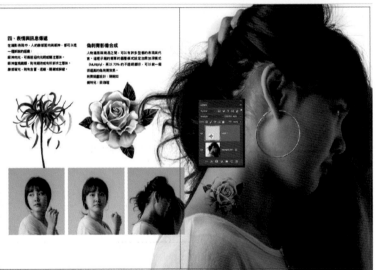

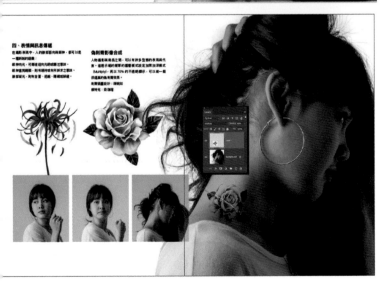

# 出血設定

設計稿成為印刷品，會有裝訂裁切的問題，為了避免裁切上的些微誤差，產生白色的紙邊，造成印刷品不夠精確俐落的印象。所以一般設計在設定版面時，也會在編輯軟體設定出血單位，一般都是 3mm。

示範圖形黑線的部分是裁切後的範圍，黑線到紅線之間的區域就是出血設定的區域。

本圖示範的是 Indesign 排版介面。

六、輸出與上傳

# 圖檔夾帶

現在的編輯軟體如 AI 與 ID，都是透過連結導入圖檔。以降低軟體在運算上的負荷。

這會產生兩個問題。

1. 是在導入影像進入軟體後，如果這時移動影像檔案位置，編輯軟體會顯示找不到圖檔，僅以低解析度顯示。

2. 存檔到雲端或隨身碟準備輸出作業，不能僅帶編輯檔，要連同圖檔一起上傳或拷貝到同一載體，才能維持輸出解析度的清晰，不產生掉圖或僅以低解析度顯示圖檔。

最好的方式習慣是，要進行編輯的圖檔先設一個集合檔案夾，統一先存入在檔案夾內，再從軟體找到資料夾內的圖檔進行載入運用。

在完稿後，在 Illustrator 設定輸出時可以勾選夾帶圖檔。

在 Indesign 完成編輯後，也可以選擇封裝所用圖檔，完整做檔案攜出準備。

3. 在排版設定好，小尺寸影像應用，應做縮減動作。有助檔案儲存與傳輸速度的掌握。特別是圖多的排版。

# 轉檔
# 解析度設定

在完稿設計時，預估使用圖形大小，再以 PS 完成影像尺寸之縮小動作，再進行置入設計稿中。

雖然在完稿軟體可以縮放圖形，但實質挾帶的是太大檔案尺寸的圖形，如果一個設計稿超過十幾個超出需求大小的圖檔，會造成運算與雲端傳輸上的負擔。

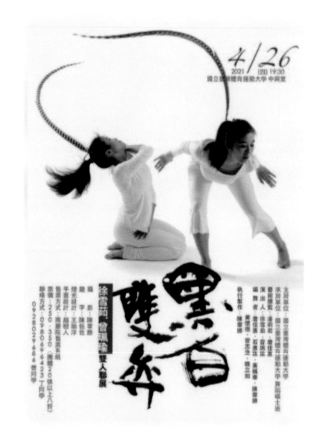

CMYK 檔上傳 Pinterest 會有偏色問題

# 上傳數位平台

1 請用 RGB 檔，一般接受較多的是 JPG
如果上傳數位平台是以 CMYK，有可能就會在數位平
台上產生色偏問題。
在 FB 平台上傳 CMYK 與 RGB 圖檔，兩者無差異。
但在 Pinterest 裡就會有色偏的問題。

2. 上傳圖檔解析度不要太大，因為多數的人只是在電
腦上瀏覽，或手機瀏覽，較少機會放大看，所以不用
直接把印刷檔上傳，可能會被降低解析度，也會在上
傳時花費較久時間，或上傳失敗。

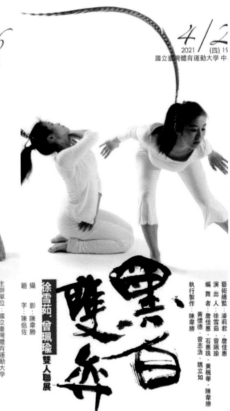

CMYK 檔上傳 FB 沒有偏色問題

## 七、影像應用

# 數位內容

本範例為苑裡鎮農會，為苑裡山腳的藺草文化館設計的 A3 正反面摺頁文宣。

以「技藝與記憶」為題，整合了藺草帽的「產品攝影」，藺草編織人的「人物報導攝影」，以呈現這些逐年凋零的藺草編織人在這個地區所傳承的藺草編織技藝，以及在地的文化記憶。

在背面，則介紹了藺草栽種與收割的「影像紀錄」，藺草編織的花樣與產品攝影，最後再加上「棚拍人物」少女帶著藺草帽、揹著藺草編織包的青春模樣，來作為推展藺草文化與產品的入館紙本介紹。

這個範例也展現影像在數位內容的重要性，今日的影像紀錄，會是明日的文史。

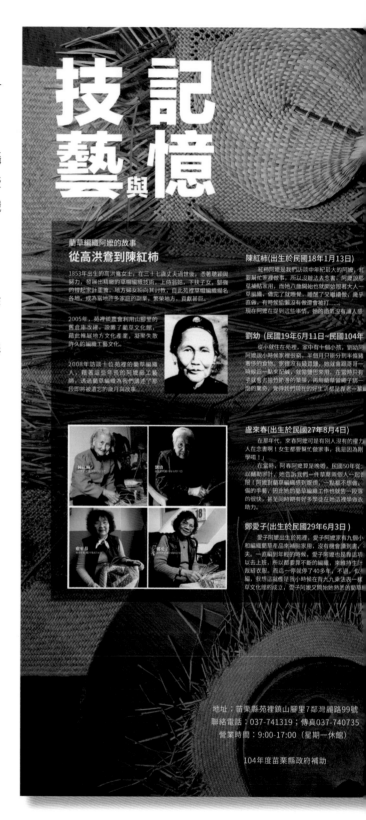

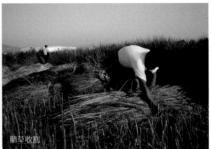

## 藺草生態

　　藺草亦稱三角藺草、茳肚、蓆草、大甲藺、苑裡藺、淡水草蓆草、龍鬚草，是莎草科莎草屬的植物，莎草科共有二十三屬，藺草是屬莎草屬的一員。在大安溪海出水口附近可以找到像莎草的鹹草，園藝店也常見到的傘草、紙莎草，在田間野地裡也都可以看到莎草的親戚喔。先人的智慧與經驗，找出了為後世傳承技藝的原料【藺草】，其獨特的三角草莖，與高達150公分的直挺草長，在藺草文化館的特栽區可以觀賞得到。藺草的栽培如水稻田般插秧孕育，可以分三期採收應用，不同的時期有不同的草性，也有不同的應用價位，第二期的【允仔草】，在秋天採收，又稱【秋草】，適合編織高級草帽草蓆。

藺草花　　藺草收割

## 從捃草到析草

【捃草】藺草採收後曬乾，透過捃草的手續將藺草依不同的長短來作分類，越長的草越貴，因為這可以減少編織人在編製大草蓆時的接草工序。
整理好的草約十斤一捆的讓人買回去編織。

【析草】藺草是成三角型狀，在編之前還需要用針將草析做單片，然後經搖草、揉草後才能進行編織，草析的越細，就要花更多的工夫才能編成一頂草帽或草蓆，這樣完成的作品，質感細膩令人愛不釋手，所以成品的單價就相對越高。

捃草　　析草　　編草

## 藺草編織法

壓一:用上下各一支藺草交叉編織的基礎編法，可用於編織提袋或草帽。使用壓一進行編織，編出來的草蓆密度沒有壓二來的高、但可設計出較多變化。

壓二:用上下各兩支藺草交錯編織的基礎編法，可用於編織草蓆，由於是兩支藺草進行編織，編出來的草蓆密度高、也耐用。

網仔花:在編織中可穿插編織網洞或花紋。

鳳梨花目:編織出來的圖樣類似鳳梨外皮的菱格圖形，故叫做鳳梨花目。

壓二，站花:以壓二的方式，但由方向不同的編織方法創造出條紋感。

壓一　　壓二

網仔花　　鳳梨花目　　壓二、站花

## 從傳統到時尚

在藺草文化館除了台灣阿嬤的傳統手作編織草帽與草蓆，還有一些勤奮的媽媽們用現在時尚的概念，引入腰編花樣與時尚自然風格，製做出各式草編提包與用品。
不定期舉辦的研習與比賽，除了維繫傳統的工藝傳承，也為這些草編手工藝注入時代的新風尚。這裡所有的產品堅持用台灣特殊芳香的藺草為材料，也是當地婆婆媽媽一針一草的手作編織產品，並接受預約訂做。

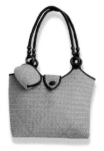

藺草親善大使－郭瓦妤

175

# 元素與應用

這個範例在說明建立影像元素後，可以在設計階段做靈活應用，番茄葉與小番茄應用在 DM 設計上，也應用在包裝禮盒上，也可以用在賣場形象牆上。

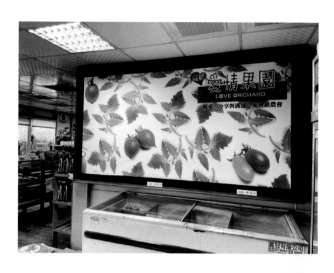

宅配聯絡

地址：苗栗縣苑裡鎮山腳里灣麗路98號
電話：037-747607
臉書請搜尋：愛情果園
輔導單位：行政院農業委員會/苗栗區農業改良場/苗栗縣政府

**營養豐富:**

番茄內含有益於人體吸收的果糖、葡萄糖，多種礦物質和豐富的維他命。又維他命P的含量最豐富，含有機酸，帶酸味，臺灣民間叫「甘仔蜜」、「臭柿子」。番茄中含有穩定的化學物質，雖經高熱烹調，做番茄汁、罐頭都不易破壞番茄紅素。生食時所含維他命C較豐富。

**番茄，愛情果？**

番茄為茄科植物，因其形似茄子，所以稱為番茄，還有番李子、金橘等稱呼，又因形狀如紅柿，品種來自西方，所以有人把番茄叫西紅柿。

最早番茄生長在南美秘魯森林，地方稱狼桃，因為長得太鮮艷，人們不敢吃它。在16世紀，英國的俄羅達拉公爵把它當成觀賞植物帶回英國，並當成情人禮物送給伊麗莎白女皇，自此有了『愛情果』的名稱。

在17世紀番茄才開始從花園改種到菜園。在18世紀，義大利廚師用番茄做出佳餚，色艷味美博得眾人之愛！這時番茄更多了紅色果、金蘋果。紅寶石和愛情果的別稱。

**番茄是水果？還是蔬菜？**

番茄會開花結果，而且食用的部位是果實，應歸類為水果。但番茄糖度低，多用作料理與沙拉使用，較少用在點心與甜點，因此也有人認為他是蔬菜。

直到1887年美國海關想將番茄課以蔬菜關稅率，才在1893美國最高法院正式將番茄判定為蔬菜。

在台灣學術研究與官方統計上，番茄也歸類為蔬菜。

但就消費習慣與市場行情調查，大果番茄被視為蔬菜，小果番茄則被視為水果。

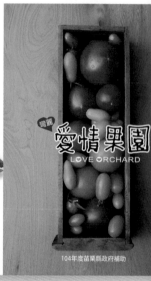

104年度苗栗縣政府補助

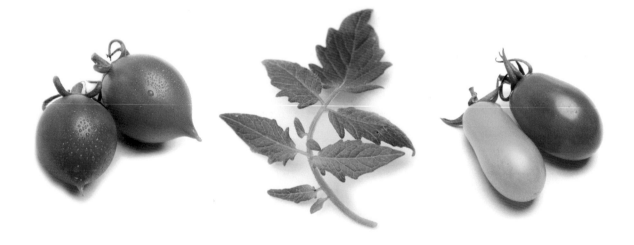

愛麗・愛情果園(溫室蔬果)
地址：苗栗縣苑裡鎮山腳里海寶路10號
電話：037-747607 http://www.gruelc.org.tw/love

# 檔案管理

當內容多了，就需要做檔案處理。

所以從相機的記憶卡轉檔到電腦製作，陸續就會產生 NEF 檔的資料夾、轉檔後的資料夾、設計前的影像處理中的資料案夾，以及設計製作的資料夾。

為方便搜尋與日後整理，建議以時間加關鍵中文字進行資料夾命名。

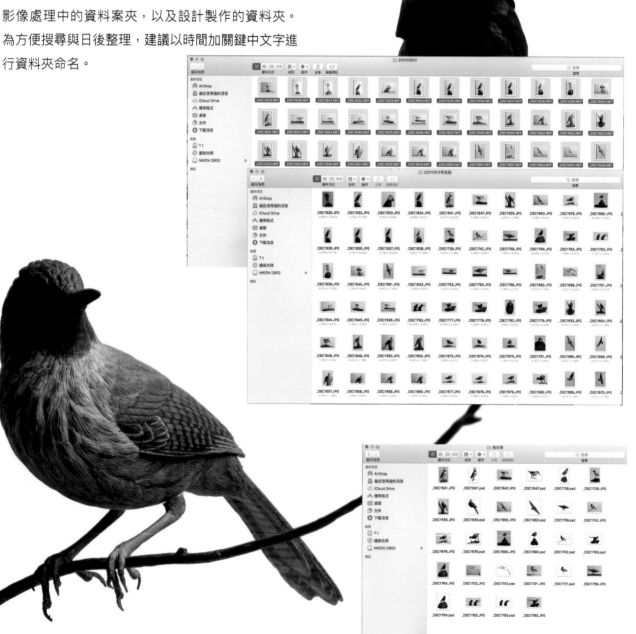

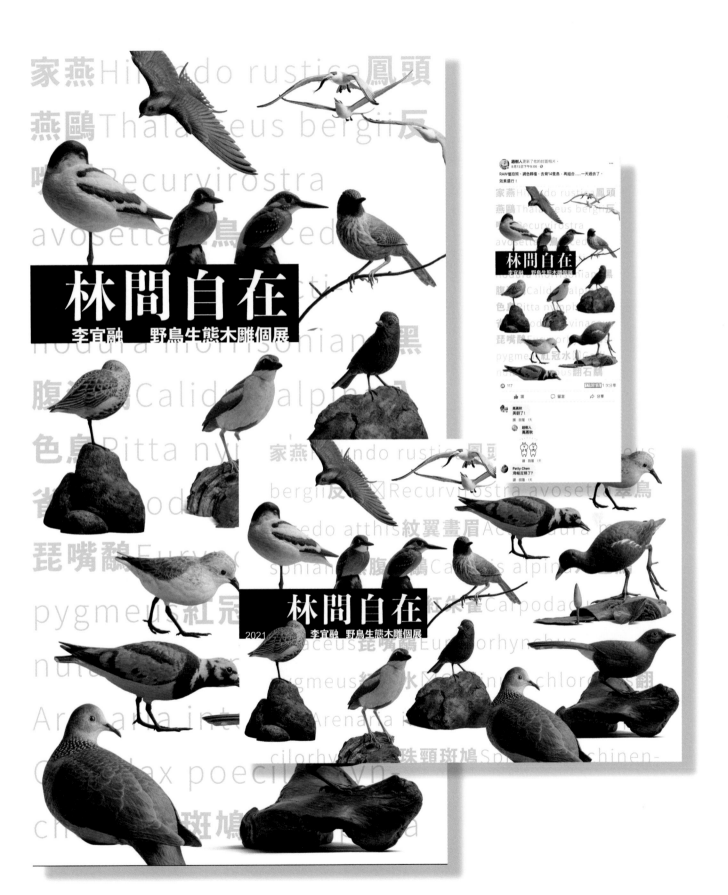

國家圖書館出版品預行編目(CIP)資料

數位與商業攝影 / 趙樹人編著. -- 五版. -- 新北市：
全華圖書股份有限公司, 2021.11
　面；　公分
　ISBN 978-986-503-989-9(平裝)
　1.數位攝影 2.商業攝影 3.攝影技術 4.數位影像處理
952　　　　　　　　　　　　　　　110019334

# 數位與商業攝影

作　　　者 / 趙樹人

發 行 人 / 陳本源

執行編輯 / 蕭惠蘭

封面設計 / 趙樹人

出 版 者 / 全華圖書股份有限公司

郵政帳號 / 0100836-1號

印 刷 者 / 宏懋打字印刷股份有限公司

圖書編號 / 0590704

五版一刷 / 2021年11月

定　　　價 / 新臺幣400元

I S B N / 978-986-503-989-9

全華圖書 / www.chwa.com.tw

全華網路書店 Open Tech / www.opentech.com.tw

若您對書籍內容、排版印刷有任何問題，歡迎來信指導book@chwa.com.tw

臺北總公司（北區營業處）
地址：23671 新北市土城區忠義路21號
電話：(02) 2262-5666
傳真：(02) 6637-3695、6637-3696

南區營業處
地址：80769高雄市三民區應安街12號
電話：(07) 381-1377
傳真：(07) 862-5562

中區營業處
地址：40256 臺中市南區樹義一巷26號
電話：(04) 2261-8485
傳真：(04) 3600-9806(高中職)
　　　(04) 3601-8600(大專)